Norbert-Bertrand Barbe

Critique esthétique de l'art figuratif depuis les principes sociologiques d'approche de l'art abstrait

© Toute reproduction intégrale ou partielle du présent ouvrage, faite par quelque procédé que ce soit, sans le consentement de l'auteur ou de ses ayants cause, est illicite et constitue une contrefaçon sanctionnée par les articles L.335-2 et suivants du Code de la propriété intellectuelle.

"*Si maintenant, - avec la conviction que l'intuition est la source première de toute évidence, que la vérité absolue consiste uniquement dans un rapport direct ou indirect avec elle, qu'enfin le chemin le plus court est toujours le plus sûr, attendu que la médiation des concepts est exposée à bien des erreurs, - si, avec cette conviction, nous nous tournons vers les mathématiques, telles qu'elles ont été constituées par Euclide, et telles qu'elles sont restées de nos jours, nous ne pouvons nous empêcher de trouver leur méthode étrange, je dirai même absurde. Nous exigeons que toute démonstration logique se ramène à une démonstration intuitive; les mathématiques, au contraire, se donnent une peine infinie pour détruire l'évidence intuitive, qui leur est propre, et qui*

d'ailleurs est plus à leur portée, pour lui substituer une évidence logique. C'est absolument, ou plutôt ce devrait être, à nos yeux, comme si quelqu'un se coupait les deux jambes pour marcher avec des béquilles, ou comme si le prince, dans «le Triomphe de la sensibilité», tournait le dos à la vraie nature pour s'extasier devant un décor de théâtre, qui n'en est qu'une imitation."
(Schopenhauer, *Le Monde comme volonté et comme représentation*, 1818-1819, §15, traduction d'Auguste Burdeau, Paris, Félix Alcan, 1912, p. 74)

SOMMAIRE GÉNÉRAL
DU VOLUME

1. Limitation et amplification du champ artistique en arts abstrait et figuratif 9
2. La pauvreté thématique 15
3. La répétition thématique 17
3.a. En littérature 18
3.b. En arts 20
4. La répétition des formes 21
5. La réduction du sens 22
5.a. La réduction de sens en art abstrait selon les sociologues 22
5.b. L'art abstrait et le système de l'art: un modèle hérité de l'art figuratif 33

5.c. *La Fontaine* de Duchamp et les raisons contextuelles du succès l'art abstrait 35

5.d. Le *reggeatón* et les raisons contextuelles de l'art figuratif 44

6. Conclusion 64

Trois considérations sur l'art contemporain: photographie, chanson, cinéma 67

Le portrait photographique de Clint Eastwood par Patrick Swirc 68

Essai d'analyse intellectuelle des États-Unis au travers de leurs productions culturelles: Une étude *Pop* 92

1. La description d'un modèle social 92

2. La recherche d'un modèle identitaire 97

3. Vers un modèle moral et économique 101

4. Et nous, ceux qui, acritiques, les copions 132

"*A la Roquette*" de Bruant et "*Ni Dieu Ni Maître*" de Ferré: Essai d'analyse stylistique 140

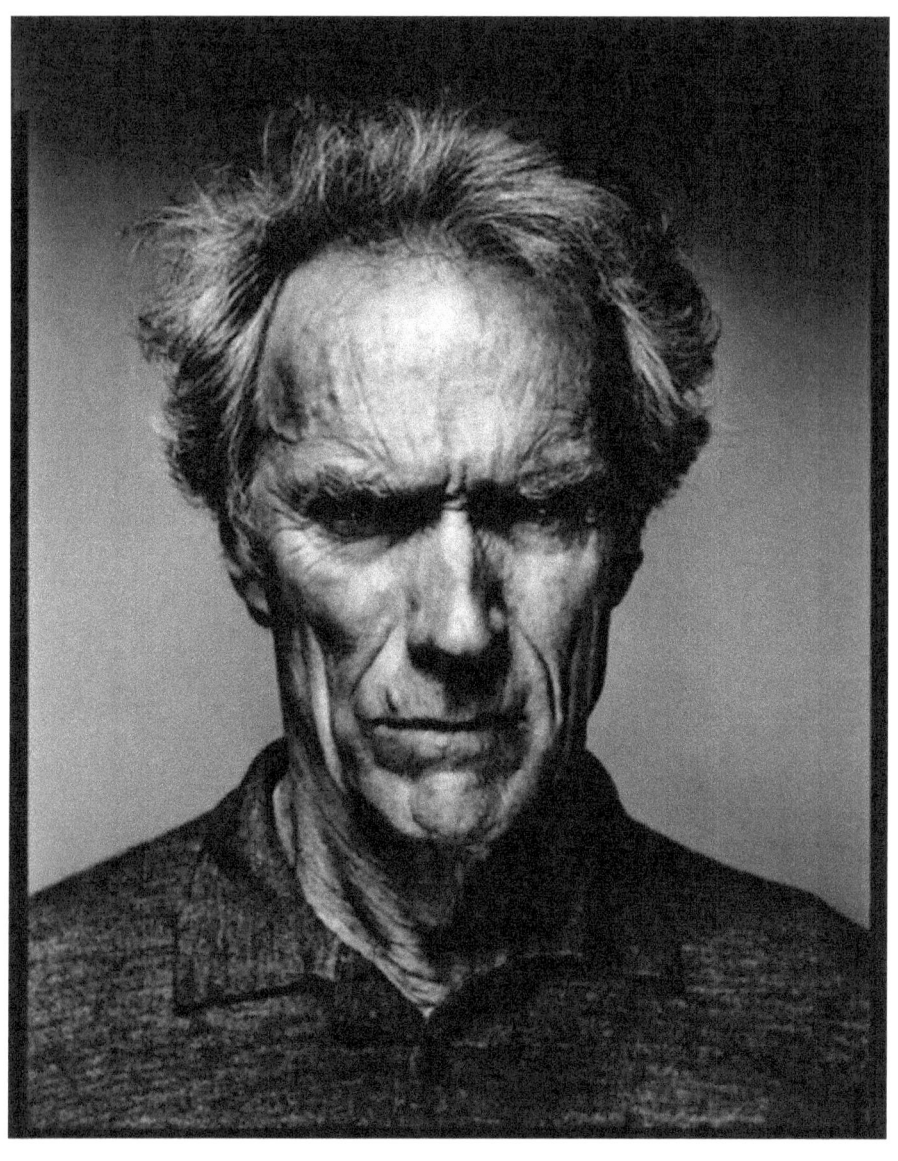

1. Limitation et amplification du champ artistique en arts abstrait et figuratif

Ce qui aurait logiquement dû limiter le champ de l'expression artistique, la limitant aux formes géométriques et aux couleurs, l'a, curieusement, et paradoxalement, augmenté. Car, en devenant tout acceptable, les limites esthétiques sont tombées d'elles-mêmes, agrandissant par là les possibilités de jeux et interactions entre les supports, textures, et formes, des plus minimalistes (comme les formes géométriques, le point ou la tâche) aux plus laides, inachevées et inespérées (l'art des fous et des

enfants, le primitivisme, l'art nègre, etc.).

Il est cependant notable que l'architecture, dans le même processus (qui fut en outre parallèle historiquement) de minimalisation à la forme géométrique de sa production a souffert, au contraire de l'art, la limitation que nous nous attendions à trouver dans le second, par le fait même que le volume, encore imprégné de narrativisme dans l'art (des cubistes jusqu'à l'art abstrait, même lorsqu'il se réduit à une allusion transcendantale, comme pour le suprématisme, ou à un jeu d'impression visuelle comme dans l'op-art), le perd totalement en

architecture (bien que le déconstructivisme ou maximalisme, agissant précisément en sens inverse du constructivisme, en ce sens minimalisme, nous venons de le laisser entendre, récupère par choc en retour la poésie et le narrativisme baroque des jeux perspectifs), perd totalement celui-ci dans l'architecture, puisque, de fait, Adolph Loos le postule dans son article "*Ornement et Délit*" (1908): l'usage économique, efficace, minimal, du volume, de la ligne, et l'oubli de l'ornement sont les principes directifs de ce nouveau mouvement.

Évidemment, le principal reproche, justifié à la forme contemporaine est qu'elle est beaucoup plus facile: tout le monde peut peindre, dessiner, décorer son propre intérieur ou s'inventer les habits qu'il veut, puisqu'il n'y a plus aucune méthode obligée, ni aucune technique minimum pour être accepté comme artiste, écrivain ou chanteur ou pour être exposé. Les récits ne nécessitent plus de narration ni d'action, les oeuvres visuelles de forme reconnaissable, ni de touche ou de correction anatomique ni vis-à-vis du naturel, la musique et le chant de mélodie, symphonie, ou les poèmes de rime ni de métrique.

Toutefois, la contrepartie, non pas de technique, car il est indéniable qu'elle n'est plus indispensable, et que souvent cela quittera un intérêt certain aux oeuvres, faite non seulement sans technique, mais sans esprit, à l'inverse il est indéniable également que, pour cela même, le défi augmente, et il devient plus difficile de créer, ce à quoi arrivent cependant souvent aussi les artistes, un plaisir esthétique, une impression de beauté et un rythme, pour ainsi dire (entendu le concept comme mouvement ou musicalité/symphonie ou harmonie formelle), hors de tout appui non seulement référentiel

(reconnaissance plaisante ou anecdotique des formes, des objets), mais encore, donc, figuratif.

Toutefois, les objections communes qui sont faites à l'art abstrait peuvent aussi bien, nous allons le voir, se retourner contre l'art figuratif, validant par là-même sinon l'existence de l'art abstrait en soi, du moins son caractère de contrepartie de l'art figuratif.

2. La pauvreté thématique

La pauvreté thématique dont on accuse l'art abstrait est un point que l'on n'a jamais reproché à l'art figuratif, et cependant les exemples en sont nombreux et frappants.

L'exemple le plus paradigmatique pour nous en est l'incessant combat entre le Bien et le Mal (et le concept: "*save the world*", qui implique la *batalla campal* - au sens strict et de dualité absolue - entre le Bien et le Mal, comme dans les versions de Tim Burton de *La Planète des Singes* de 2001 et d'*Alice au Pays des Merveilles* de 2010) qui surgi(ssen)t comme toile de fond dans toutes les réalisations audiovisuelles contemporaines

(*Dragon Ball Z, Les chevaliers du Zodiaque, Perry Jackson, Le Choc des Titans*), ainsi que dans leurs modèles littéraires correspondants (*Le Seigneur des Anneaux, Les chroniques de Narnia, Harry Potter*).

Un autre exemple pertinent est l'accent mis sur l'élément le plus descriptif qui soit mais qui n'apporte simplement rien à l'action, sauf un renfermement cyclique sur soi-même: les poursuites et les combats, qui sont le point fort de la plupart des films populaires, et qui arrivent dans les récits de guerre et les aventures de super-héros à prendre la plus grande partie du temps de l'oeuvre.

3. La répétition thématique

La répétition thématique, qui est l'origine de la pauvreté thématique précédemment évoquée, et qui est reprochée à l'art abstrait, c'est-à-dire non narratif (et, en peinture, figuratif), en cela qu'il se base sur la répétition de formes (en particulier l'art conceptuel), et les formes géométriques ou les harmonies de couleurs (cubisme, constructivisme, suprématisme, expressionisme abstrait, etc.) est néanmoins un problème de l'art figuratif (ou narratif).

3.a. En littérature

On le trouve, en littérature, dans la reprise de figures, comme celle du forçat, chez Balzac (avec Vautrin), Hugo (*Les Misérables*), Dumas (*Le comte de Monte-Cristo*), Leroux (*Chéri-Bibi*), Gaboriau (*La clique dorée, Les esclaves de Paris*), etc., ou de motifs comme le "*poncif de la fille, précipitée dans le ruisseau par la misère ou des individus louches*" (Noëlle Benhamou, "*La prostituée: un personnage féminin absent des oeuvres d'Erckmann-Chatrian*", dans *Femme et littérature populaire*, Universitat de Lleida, 2012, p. 77), dont les exemples paradigmatiques sont Fleur-de-Marie dans *Les Mystères de Paris* et sa correspondantes Fantine

dans *Les Misérables*, mais que l'on retrouve encore chez Dumas ou Balzac, et l'ensemble des auteurs de l'époque (voir notre anthologie *Érotisme: Sexe et Sentiments XVIIIème-XIXème siècles*, 2010).

Ainsi, on en a l'expression parfaite dans la figure répétée de la femme tragique au XIXème siècle, chez Tolstoï, Dostoïevsky, Flaubert, Ibsen, Dumas fils, etc.

3.b. En arts

En arts, la répétition des formes figuratives est beaucoup plus évidente: il suffit de se reporter au panthéon mythologique, et avant tout biblique, qui est le centre et le fonds de l'art chrétien occidental. En particulier (pire réduction donc) les images de *La Vierge à l'enfant, l'Annonciation, la Crucifixion,* les quatorze stations de celle-ci, qui font doublon avec les stations de la Vie du Christ créées par l'iconographie bizantine.

4. La répétition des formes

Il est certain que l'usage restrictif, on l'a dit pour l'architecture, des formes géométriques pures favorise la répétition et la limitation. Mais cela est, encore une fois, aussi vrai de l'art abstrait que de l'art figuratif.

On pense aux têtes, nids et oeufs d'extraterrestres qui, depuis *Aliens,* reprennent exactement dans la plus grande partie des productions de science-fiction, l'aspect de ceux créés pour l'oeuvre de Ridley Scott et de la franchise postérieure.

Mais aussi aux personnages et figures de Leatherface dans *Massacre à la tronçonneuse,* de Michael Myers

dans *Halloween,* de Jason Voorhees dans *Vendredi 13,* ou des familles d'assassins de *Hills Have Eyes* et *Wrong Turn.*

5. La réduction du sens

5.a. La réduction de sens en art abstrait selon les sociologues

La réduction du sens, ou l'absurdité de l'art abstrait, a été, on le sait, et nous l'avons dit, beaucoup critiquée par la sociologie de l'art, avec raison.

Le fait que l'art contemporain abstrait ne prenne pas en compte les valeurs de finitude ni de technique, classiques du principe du chef-d'oeuvre pour le définir, et se laisse

porter par les expériences extrêmes ou limites, a produit une interrogation entre les sociologues de l'art: l'art abstrait est-il sérieux ou bien n'importe quoi? La plupart d'entre eux affirment qu'il est le second.

"Si Nathalie Heinich, après quelques années de confidentialité, a eu l'autorisation de publier la recherche sociologique commandée par le ministère de la Culture sur le rejet "non cultivé" de l'"art contemporain", en revanche les études commandées à des historiens sur la "résistance cultivée" à l'AC n'ont pas été rendues publiques.
Cette histoire si particulière à la France a suscité une réflexion approfondie sur l'art

et une redécouverte de celui-ci qui tôt ou tard fera référence.

Le dangereux grand public

Reste le "grand public". Est-il pour ou contre l'AC? En 1996, le ministère de la Culture a confié à la sociolgogue Nathalie Heinich une enquête sur les réactions négatives à l'AC.

Elle dresse une nomenclature d'une grande précision de toutes formes de résistance que l'on peut observer à son encontre: graffiti sur les oeuvres d'art, observations désobligeantes sur les livres d'or, lettres à la presse locale ou professionnelle, procès, attitudes transgressives du genre faire pisser son chien tous les matins au pied d'une colonne de Buren devant le bureau du ministre, etc." (Aude de Kerros, *L'art caché: Les dissidents de l'art contemporain*,

Editions Eyrolles, 2007, pp. 113-114)

La même Nathalie Heinich qui, à son tour, pose:

"*La question de l'authenticité est déterminante en art: la singularité, constitutive de la valeur artistique à l'époque moderne, ne peut se soutenir sans une épreuve d'authenticité. Mais cette épreuve ne porte pas seulement sur les objets, par le contrôle de leur origine: elle porte aussi sur les personnes des artistes, à travers l'interprétation de leurs propriétés et de leurs intentions. Cette remontée de l'épreuve, de l'œuvre à la personne, est d'autant plus probable qu'il y a crise des valeurs artistiques, comme dans l'art*

moderne et, surtout, contemporain. Il s'agit ici d'observer comment nombre d'œuvres d'art contemporain mettent à l'épreuve les exigences d'authenticité de sens commun, en les révélant par la négative; et d'analyser la façon dont les experts, dans le monde savant, tentent pratiquement de résoudre la contradiction entre les critères d'authenticité, de sens commun et les critères propres au monde de l'art contemporain, construits à travers les transgressions de ce qui fonde le consensus sur l'authenticité en art." (Nathalie Heinich, "*Art contemporain et fabrication de l'inauthentique*", résumé, *Terrain*, N°33, septembre 1999, pp. 5-16)

La même idée est confirmée et renforcée par tous les auteurs:

"*Dans un siècle qui se prétend attentif à la nouveauté, à la pointe d'avancées triomphantes, l'art contemporain s'avère finalement très redondant et rébarbatif: un Ouroboros se mordant la queue en exprimant seulement six thèmes, qui se voient déclinés à l'infini avec l'argent du contribuable: la répétition (Andy Warhol, Cy Twombly), l'accumulation (Jean Pierre Raynaud, qui s'occupe de réinventer la bureaucratie, Daniel Buren), la déstructuration (le body art d'Orlan), la juxtaposition (Jacques Villegé, Bertrand Lavier, qui propose des «greffes» entre un réfrigérateur et un coffre), la concentration (César et ses compressions), et la*

superposition (Carl André, Bernar Venet)." (Simone Choule, "*Nécrologie de l'art contemporain - Partie 3*", résumé, *Atelier E&R,* http://www.egaliteetreconciliation.fr/Necrologie-de-l-art-contemporain-17418.html)

"***Comment expliquez vous que l'art moderne se soit défini comme une rupture par rapport à l'art traditionnel?***
Parce qu'il y a eu une rupture idéologique. Au début cette rupture a été douce. Il y a eu l'impressionnisme, représentant essentiellement des paysages, ou quelquefois des portraits de jeunes filles. L'impressionnisme était une rupture théorique, idéologique, mais qui n'était pas

encore perçue comme telle parce que ses sujets étaient encore ceux de la peinture traditionnelle. Pendant la guerre de 14, il y a eu le dadaïsme. Le dadaïsme consistait en des blagues de potaches: fer à repasser avec des clous, siège de toilette, tous présentés comme des objets d'art. La guerre de 14-18, la plus grande horreur peut-être que la France ait connu a permis la promotion de l'art moderne. Il y avait une jeunesse urbanisée, issue de milieux favorisés qui entrait en rébellion avec le monde. Cela a donné naissance à des mouvements qui se voulaient loufoques au début, anti-intellectuels, comme le dadaïsme. Puis peu à peu une frange de cette jeunesse s'est appuyée sur des idées révolutionnaires marxisantes. Cette idéologie s'est ensuite servie de ces

mouvements, lui a donné quasiment des lettres de noblesse, comme si c'était un mouvement réfléchi, idéologiquement construit. Ces mouvements voulaient s'attaquer à la «culture bourgeoise», considérant que le monde bourgeois était responsable de cette guerre, de toutes les injustices de la société. Il fallait créer un monde nouveau, et donc pour le créer il fallait détruire ce monde bourgeois jusqu'à son sens du beau, de sa culture, de son esthétique. Ainsi ont été promus ces mouvements qui sont à la base de l'art moderne et contemporain.

…/…

L'art contemporain met souvent en valeur ce qui surprend, voire ce qui choque: infantilisme, laideur, absurdité, sadisme…

Oui, pour réussir à capter l'attention, les galeries doivent promouvoir des personnes nouvelles, aussi pour un renouvellement nécessaire du marché, on a absolument tout fait: des toiles blanches ou monochromes, des déjections de n'importe quoi. Par exemple, Pollock, dans son atelier, jetant des seaux de peinture sur des toiles au sol, ou encore en extérieur, balançant des pots de peinture à partir d'un hélicoptère, sur d'énormes toiles au sol, pour ensuite les découper suivant un pur hasard. On a tout fait sur toile, aussi il fallait bien trouver autre chose. Alors on s'est débarrassé, de la toile et du chevalet et on a créé ce qu'on appelle des «événements» et pour qu'ils attirent, captent l'attention, il faut qu'il y ait un côté choquant bien sûr." (Antoine Tzapoff, *L'imposture de l'art*

contemporain, Interviewé par Dominique Lebleux, 2004-2005, "Ce texte, véritable plaidoyer contre l'art contemporain est issu de l'exaspération d'un peintre figuratif, spécialiste des Indiens d'Amérique du Nord et d'une sociologue, de subir dans le quotidien la domination de l'art contemporain.")

5.b. L'art abstrait et le système de l'art: un modèle hérité de l'art figuratif

De là que l'art abstrait s'exprime, comme le postulent les sociologues, depuis trois objets:
1. Le lieu (ou moment);
2. La situation (ou contexte);
3. Et le public.

Il choque ainsi paradoxalement, mais ceux qui ne prétendent pas être choqués.

Faisant plaisir à ceux qui le voient déjà comme un élément de critique social (musées, galeries, marché de l'art).

Il cherche à plaire en montrant des limites pour un public cultivé,

c'est là toute son ambivalence, se proposer comme un objet en marge de l'ordre social, quand il a, en réalité, comme l'art classique, son propre système de mécènes, qui l'appuient et le promeuvent, raison pour laquelle, en voulant choquer et critiquer, il plait et amuse la classe qui le défend.

5.c. *La Fontaine* de Duchamp et les raisons contextuelles du succès l'art abstrait

C'est le cas symbolique de Duchamp et sa *Fontaine*. Né d'une famille d'artiste (son grand-père, d'Émile Frédéric Nicolle, était un artiste reconnu, et plusieurs frères de Marcel se lancèrent également avec succès dans la carrière artistique, comme le sculpteur Raymond Duchamp-Villon, et les peintres Jacques Villon et Suzanne Duchamp, mariée cette dernière au peintre Jean-Joseph Crotti), et bien qu'ayant échoué au concours d'entrée aux Beaux-Arts, il devient dès 1906 ami avec Juan Gris, devient caricaturiste

pour plusieurs journaux, expose dès 1908 et en 1909 au Salon d'Automne, l'une de ses toiles étant achetée, lors de cette deuxième exposition, par Isadora Duncan, et exposant à la Société normande de peinture moderne organisée à Rouen par son camarade d'enfance Pierre Dumont, celui-ci le présente à un autre des artistes exposés: Francis Picabia.

Chez ses frères à Puteaux, il rentre dans le milieu des cubistes, rencontrant en vrac Albert Gleizes, Fernand Léger, Jean Metzinger, Roger de La Fresnaye, et des poètes: Guillaume Apollinaire, Henri-Martin

Barzun, Maurice Princet et Georges Ribemont-Dessaignes.

Il expose en 1913 le *Nu descendant un escalier* à l'Armory Show de New York, où celui-ci provoque l'hilarité, mais néanmoins il s'installe dans cette ville et y fréquente Man Ray, Alfred Stieglitz, et Picabia avec qui il fonde la revue *291*. Il devient de même membre directeur de la *Society of Independent Artists* de New York, qu'il fonde en 1916, et dont son ami Walter Arensberg est directeur administratif. Le principe de ladite société étant l'exposition libre des artistes, il envoie, anonymement, *La Fontaine*, en 1917, sous le pseudonyme de R.Mutt, mais

l'oeuvre est refusée. Il démissione, ainsi qu'Arensberg.

Toutefois, William Glackens propose que Duchamp donne une conférence sur les ready-mades à la Société et que Richard Mutt expose sa théorie de l'art qui légitimerait la présence de l'urinoir, ce qui ne se fera bien évidemment pas. Au lieu de cela, Katherine Dreier s'excuse auprès de Duchamp d'avoir voté contre l'approbation de *La Fontaine*. La presse new-yorkaise fait certes écho à l'affaire, et la polémique se déclenche avec la publication d'un article anonyme intitulé: *The Richard Mutt Case* dans *The Blind Man*, revue satirique fondée à l'occasion du Salon par Duchamp, Henri-Pierre

Roché et Beatrice Wood. En défense de R. Mutt, il est écrit: "*Les seules œuvres d'art que l'Amérique ait données sont ses tuyauteries et ses ponts.*" Louise Norton signe également un article intitulé: "*Le bouddha de la salle de bains*", où elle répond, à la la question: "*est-ce sérieux ou est-ce une blague?*", "*c'est peut-être les deux*". À la demande de Duchamp et de ses amis, Stieglitz réalise pour *The Blind Man* une photographie de la *Fontaine*, prise devant un tableau de Marsden Hartley représentant des combattants et intitulé: *The Warriors* (1913), les États-Unis venaient d'entrer en guerre au nom du combat pour la démocratie. Cette photographie est la seule trace

de "*l'objet d'exposition refusé par les Indépendants*" en 1917.

En résumé, un jeune homme, issu d'une famille d'artistes, mais peintre relativement médiocre (refusé aux Beaux-Arts, moqué aux États-Unis pour son *Nu descendant un escalier*, critiqué par Apollinaire, qui n'aimait pas non plus ses nus) et proposant une oeuvre pour le moins vague et peu convaincante, à tel point qu'elle est refusée par le même cercle dont il est membre directeur, oeuvre en outre qui n'en est pas une, puisqu'elle n'est pas autographe, un jeune homme, notons-le encore, d'à peine trente ans, qui a réussi, nous le redisons sans talent particulier, à se

lier d'amitié avec les principaux artistes de l'époque, c'est donc là le portrait de l'un des maîtres incontestés de l'art contemporain, et l'histoire de l'une des quatre oeuvres fondatrices de celui-ci, avec la première aquarelle abstraite de Kandinsky, *Les demoiselles d'Avignon* de Picasso et le *Carré noir sur fond blanc* de Malévitch.

Ce qui révèle, comme le critiquent les sociologues, que l'oeuvre d'art et sa valeur dépendent moins de ses qualités que de l'intégration de l'artiste aux cercles corrects.

Nous l'avons précisément démontré dans notre travail sur le "*Talent*" (publié par *Revista Katharsis*,

Universidad de Málaga, No 11, Enero-Abril 2012, editor: Rosario Ramos Edición especial publication en feuillet tiré à part de cet ensemble de 34 essais: *Cuestiones de Estética General*, http://www.revistakatharsis.org/Cuestiones_de_estetica_general.pdf) et dans notre ouvrage *Los ArteFacto en Managua* (2001) en ce qui concerne le système de l'art en général.

Toutefois, faire cette même critique à l'art contemporain implique:

Entrer dans un dangereux discours restrictif, de censure (le montrent bien les textes des sociologues suscités, et le révèle

l'histoire de l'art, en particulier avec les cas de Malevitch et de Tatlin et leur sortie obligée des Écoles d'art russe, on peut aussi citer le cas de Maïakovsky et ses dissensions avec le mouvement soviétique);

Assumer que la masse a toujours raison;

Impliquer qu'il existe une forme plus correcte d'art qu'une autre.

5.d. Le *reggeatón* et les raisons contextuelles de l'art figuratif

Il est ainsi intéressant de mettre en comparaison l'art abstrait avec la forme la plus figuratif d'expression artistique contemporaine: le reggeatón, version latinoaméricaine du rap.

On le sait, ce genre, rythmique, non mélodique, bien que, comme le rap, il reprenne à la soul et au r&b les accompagnements secondaires de la boîte rythmique avec laquelle ils alternent parfois, offre une version beaucoup plus directe et populaire de discours amoureux par rapport à la pop classique, correspondant en Amérique Latine,

pour simplifier aux anciennes *rancheras* y *norteñas*.

Ainsi, les ballades et pleurs de la chanson populaire traditionnelle, que l'on retrouve en France, sur l'amour désiré ou perdu, thème central et, pour le dire en termes barthésiens, relativement vide (pour creux dans le thème, pauvre dans la rime, répétitif dans les motifs, les mots et les figures, on rappelera les chansons en "*é*" et le mot, évidemment, récurrent "*amour*", qui trouve sa rime invariable dans "*jour*" ou "*toujours*", chez les auteurs du monopole des sociétés de disques comme Barbelivien ou Jean-Jacques Goldman aujourd'hui, hier Delanoë et autres), sont substitués dans le

rap et le reggaetón par des paroles d'une sexualité brusque, souvent machiste.

De Daddy Yankee ("*Dame más gasolina*") a Pharell ("*Blanco*"), en passant par Japanesse ("*Que le den*"), les paroles des chansons sont des plus vulgaires, sexuellement orientées, répétitives, allant souvent, quant à la rime, vers l'absurde de la rime pour la rime, soit par la citation arbitraire de noms propres, précisément pour créer une rime, soit par l'association pseudo-métaphorique de termes qui simplement ont la même terminaison (exemple "*Abusadora*" de Wisin y Yandel: "*Menea de noche como lechuza/ Se aguza/ En su cama no*

quiere gentuza!/ Cuando es-tas-caliente la usa, la usa/ Si me duermo me saca la gamuza "; exemples de Calle 13: "*y recitarte un poquito de cosquillas/ y regalarte una sabana de almejas/ darte un beso de desayuno/ para irnos volando hasta Neptuno/ si hace frio te caliento con una sopa de amapolas/ y con un fricase de acerolas*" de la chanson "*Beso de desayuno*", "*Hay personas gordas, medianas y flacas/ Caballos, gallinas, obejas y vacas/ Hay muchos animales con mucha gente/ Pero eso no acuerda, dilo con demente*" de "*No hay nadie como tú*"), soit par l'usage abusif de participes présents.

On sait ainsi que la pauvreté absolue des textes, et souvent aussi

des musiques, renforcée par le fait que les mêmes chanteurs proposent également la même chanson mélodiquement tout au long de leur carrière (exemples actuels: Franco De Vita, Alejandro Sanz), provient, non seulement du peu d'imagination des artistes, mais aussi du fait qu'ils sont, pour le dire en termes contemporains, formatés par le milieu artistique. Le principe des *reality-shows* comme L'Académie, faux en cela qu'il n'est nécessaire de passer par aucune école pour chanter (le prouvent les chanteuses, jolies, mais sans voix, de Britney Spears à Taylor Swift), est cependant vrai dans le principe fondamental: choisir, arbitrairement,

un artiste et l'associer avec des paroliers, des compositeurs et des producteurs habituels, sur lesquels compte le milieu, pour produire des chansons et des albums dont il pense qu'ils seront des succès.

Cette fabrique à succès offre parfois de durables produits, comme les Rolling Stones (créé au début des années 1960 pour être un ensemble de reprises de musique blues, et dont les intégrants furent changés plusieurs fois entre 1960 et 1963 jusqu'à former finalement le groupe tel qu'on le connaît, sous la tutelle des producteurs Andrew Loog Oldham et Dick Row), mais produit aussi des tragédies de vie, comme celles de Marilyn Monroe,

ou Amy Winehouse, autour de laquelle fut formée une équipe de producteurs reconnus (Salaam Remi et Jimmy Hogarth pour l'album *Frank*, et Mark Ronson pour *Back to Black*) pour la lancer.

Dans le même ordre d'idée de la fabrique à succès par le milieu, on se souviendra du lancement de Jean-Claude Van Damme, avec une série de films dont il fut directement l'acteur principal sur les arts marciaux mixtes, en particulier le kick boxing, dans le seconde moitié des années 1990.

L'édition montre la même caractéristique, comme on le voit dans la cas français:

"*Avec son acquisition des nombreuses «marques» d'éditeur que possédait Vivendi Universal, le groupe Lagardère, déjà acteur central dans ce secteur via Hachette (il est aussi libraire et éditeur de presse), contrôle désormais à lui seul la distribution de 70 % des livres en France. Si les autorités de la concurrence à Bruxelles ne s'y opposent pas, cette position s'apparentera à un quasi-monopole, qu'on ne retrouve dans aucun autre pays occidental. Les grands médias et les intellectuels qu'ils mettent en avant n'ont pourtant pas jugé nécessaire de réagir à la constitution, pièce après pièce, d'un gigantesque pouvoir d'influence dont*

la paix n'est pas le principal intérêt.../ Le groupe Hachette, dont le pôle livre incluait déjà les éditeurs Hachette, Fayard, Grasset, Stock, Le Livre de poche, Hatier, etc., vient d'y ajouter les maisons que détenait Vivendi - Plon, Perrin, La Découverte, Larousse, Le Robert, 10-18, Pocket, etc. Outre une position de choix dans le domaine de l'ouvrage politique, il produira les trois quarts des livres de poche et de l'édition scolaire, et 90 % des dictionnaires./ Ainsi, la domination du groupe Lagardère s'exerce sur tous les acteurs de l'édition (libraires, auteurs, médias, autres éditeurs). Elle rend plus efficaces - donc plus rentables pour un groupe multinational - des politiques centrées sur le marketing qui transforment la façon de faire un livre, les critères de

sélection des auteurs et des manuscrits. Et qui conduisent à l'uniformisation de l'offre./ *Qu'est-ce qu'un livre entre les mains du marketing? Prenons le cas de* Cosette ou le temps des illusions, *paru chez Plon (groupe Vivendi à l'époque). A l'origine de cet ouvrage, la fascination qu'exerce le roman de Victor Hugo* Les Misérables *et un sujet de débat que l'on peut médiatiser. On passe commande à un auteur (François Ceresa) et l'on prévoit un budget de 225 000 euros pour soutenir le lancement du livre. La publicité n'est que la face visible de l'opération de marketing qui, au-delà, met en jeu tout le réseau des médias sur lesquels l'éditeur peut s'appuyer.*/ *Mais rien ne vaut un bon sujet polémique pour que les journalistes aient quelque chose à dire sur le livre, le*

transformant ainsi en débat sur une question d'ordre général. L'opposition des descendants de Victor Hugo à la publication de Cosette va valoir publicité gratuite. S'y ajouteront les commentaires sur l'opportunité de faire une suite aux Misérables./ L'un des ressorts du coup médiatique est en effet de faire parler du livre de manière que le titre soit mémorisé, émerge de la masse et provoque des décisions d'achat. Parallèlement, l'éditeur peut faire valoir aux libraires l'impact de sa campagne publicitaire, l'abondance des articles de presse ou des émissions télévisées qui parlent de l'ouvrage./ Lors de la rentrée de septembre 2002, 660 nouveaux romans ont déboulé sur le marché. Aucun libraire ou journaliste ne peut les lire tous. Seuls seront connus du public les écrits qui

ont bénéficié d'une promotion, soit que l'éditeur soit parvenu à les imposer aux libraires, soit qu'il ait obtenu le concours des médias, soit que les romans aient reçu un prix littéraire, dont on connaît l'impact sur les ventes. Le consommateur se croit libre d'acheter le livre de son choix, mais il ne choisit que parmi ceux qu'il trouve en librairie, ou dont les médias ont parlé./ Les ventes d'un livre dépendent donc principalement des modalités et de la puissance de sa promotion." (Janine et Greg Brémond, "*Face au monopole Lagardère - La liberté d'édition en danger*", Le Monde diplomatique, janvier 2003, pp. 1-4)

Les People's Choice Awards sont un paradigmatique exemple de

ce que nous exposons, proposant les séries des chaînes des grandes corporations, les seules qui peuvent être vues, y produites, car ce sont les seules à disposer de fonds pour être réalisées, et en outre, plus important encore, être difusées. On nous demande en permanence, dit autrement, "*leibnizement*" pour ainsi dire, de nous conformer avec ce qui existe. C'est la différence cruciale entre l'ensemble de tous les talents possibles, potentiellement infini, et les talents préfabriqués selon le goût que l'on suppose, pour nous, que nous avons.

De même, et plus concrètement encore, dans l'art figuratif, renforçant le premier

exemple la question de la dichotomie entre talent et succès (si on le compare avec le cas, similaire, mais antagonique, de Van Gogh) et le second exemple la question de la pauvreté thématique, les cas de Delacroix, fils naturel de Talleyrand, dont les oeuvres furent systématiquement achetées par le gouvernement alors qu'il n'avait aucun autre client, et du livre *Elle m'appelait... Miette* de Loana Petrucciani, publié par une importante maison d'éditions (Paris, Jean-Jacques Pauvert, 2001), et écrit, évidemment, par un nègre (Jean-François Kervéan, et vendu à plus de 100.000 exemplaires, http://fr.wikipedia.org/wiki/Loana

_Petrucciani), pour la gagnante de la première version de *Loft Story*, c'est-à-dire quelqu'un sans aucun talent, ni vie particulièrement intéressante (il ne s'agit pas d'un grand explorateur), indiquent clairement la collusion d'une part entre art et pouvoir, de l'autre du monopole tentaculaire entre les différents *médias* et de leur organisation en véritables *trusts*.

"*Edward revint avec assez d'admiration de la contrée, pour se raccommoder un peu avec Maria; dans sa course au village, il avait vu plusieurs parties de la vallée à leur avantage, et le village lui-même situé plus haut que la chaumière présentait un point de vue qui l'avait enchanté. C'était*

un de ces sujets de conversation qui électrisait toujours Maria. Elle commença à décrire avec feu sa propre admiration, et à dépeindre avec un détail minutieux chaque objet qui l'avait particulièrement frappée, quand Edward l'interrompit. — N'allez, pas trop loin, Maria, lui dit-il, rappelez-vous que je n'entends rien au pittoresque, et que je vous ai souvent blessée malgré moi, par mon ignorance de ce qu'il faut admirer. Je suis très capable d'appeler montueuse et pénible une colline que je devrais nommer hardieet majestueuse; raboteux ce qui doit être irrégulier, ou d'oublier qu'un lointain que je ne vois pas, est voilé par une brume. Il faudrait apprendre la langue de l'enthousiasme, et j'avoue que je l'ignore. Soyez contente de l'admiration

que je puis donner; je trouve que c'est un très beau pays. Les collines sont bien découpées, les bois me semblent pleins de beaux arbres; les vallées sont agréablement situées, embellies de riches prairies, et de plusieurs jolies fermes répandues çà et là. Il répond exactement à toutes mes idées d'un beau pays, parce qu'il unit la beauté avec l'utilité, et j'ose dire aussi qu'il est très pittoresque, puisque vous l'admirez; je puis croire aisément qu'il est plein de rocs mousseux, de bosquets épais, de petits ruisseaux murmurans; mais tout cela est perdu pour moi. Vous savez que je n'ai rien de pittoresque dans mes goûts.

— Je crains que ce ne soit que trop vrai, dit Maria, mais pourquoi voulez-vous vous en glorifier?

— J'ai peur, dit Elinor, que pour éviter un genre d'affectation, Edward ne tombe dans un autre. Parce qu'il a vu quelques personnes prétendre à l'admiration de la belle nature bien au-dessus de ce qu'elles sentaient, dégoûté de cette prétention, il donne dans l'excès contraire, et il affecte plus d'indifférence pour ces objets qu'il n'en a réellement.

— Je n'ai je vous assure nulle prétention à l'indifférence pour les vraies beautés de la nature; je les aime et je les admire, mais non pas peut-être d'après les règles pittoresques; je préfère un bel arbre bien grand, bien droit, bien formé à un vieux tronc tordu, penché, rabougri, couvert de plantes parasites, j'ai plus de plaisir à voir une ferme en bon état, qu'à voir une ruine ou une vieille tour." (Jane Austen,

Raison et Sentiments, chapitre XVIII, traduction Traduction d'Isabelle de Montolieu, Paris, Arthus-Bertrand, 1815, T. I, pp. 274-276)

Dans cet extrait du chapitre XVIII de *Raison et Sentiments* de Jane Austen, nous trouvons trois indications: d'abord, l'expression, opposée, des sentiments des personnages, réservé de l'homme, extraverti de l'héroïne, ensuite l'appréciation romantique de la beauté des paysages comme élément descriptif, et finalement la critique à cette appréciation comme affectation, que reprendra Austen dans *L'Abbaye de Northanger* (1817).

Cette critique permet d'imaginer comment s'opère l'action impositive sur une époque des modes et des motifs, et ainsi, de même, comment l'originalité première du modèle devient une pose arrogante, tellement resucée qu'elle en perd toute sa saveur.

6. Conclusion

Ainsi, si la simplification thématique et formelle, les deux centres de la critique à l'art abstrait, sont les mêmes limitations que connaît l'art figuratif, on en déduira que l'art abstrait découle, non seulement idéologiquement (ce qui serait le sujet d'un autre travail), mais aussi et avant tout historiquement et formellement de l'art figuratif, ce qui permet de réviser plus pertinemment son origine et son sens (à la fois en tant qu'orientation et option d'évolution).

Cette génétique de l'art abstrait se confirme dans son intérêt central pour l'objet (ou motif, ce que nous

avons analysé longuement dans nos ouvrages antérieurs, en particulier dans *Iconologia*, 2001, nous permettant de diviser l'abstraction entre abstraction thématique: où se reconnaissent les formes mais plus le thème, comme dans le surréalisme, et abstraction formelle: où ne se reconnaissent plus ni le thème ni les formes, comme dans l'expressionisme abstrait), intérêt qui découle, historiquement, en partie du moins, du fait que l'art moderne, symbolique dans son essence (voir l'ensemble des travaux de l'École de Warburg, en particulier d'Erwin Panofsky) se base sur l'utilisation d'attributs (référencés, classifiés et expliqués dans les livres d'emblèmes

à usage des artistes et du public savant), ou objets, qui permettent de comprendre les allégories en fonction de ceux qu'elles portent. Ainsi l'art abstrait, quittant l'allégorie (le thème, comme figure accumulant des attributs) et ne gardant que les attributs (un ou plusieurs) réduit, certes, mais provient aussi de, l'art figuratif.

Trois considérations sur l'art contemporain: photographie, chanson, cinéma

Le portrait photographique de Clint Eastwood par Patrick Swirc

Sans doute le plus intéressant travail sur l'art du portrait est-il celui d'Ernst Gombrich ("*La máscara y la cara - La percepción del parecido fisonómico en la vida y en el arte*", dans Gombrich, Julian Hochberg et Max Black, *Arte, percepción y realidad - Conferencias en memoria de Alvin y Fanny Blaustein Thalheimer 1970*, John Hopkins University Press, 1972, Barcelone, Paidós, 1983, pp. 15-67).

En effet, il pose un problème complexe, qui est celui de la représentation visuelle d'une personne. Le mot le dit suffisamment, et la philosophie contemporaine, "*Le personnalisme*" d'Emmanuel Mounier en France (dès son ouvrage homonyme de

1949), puis la Philosophie de la Libération en Amérique Latine, qui en repris les teneurs (Jesús Antonio de la Torre Rangel et Juan Carlos Suárez Villegas, *Iusnaturalismo, personalismo y filosofía de la liberación: una visión integradora,* MAD-Eduforma, Séville, 2005), l'ont abondamment abordé, la personne désigne un "*masque*" ("*prosopon*").

Par conséquent, il nous semble que, peu mentionnée ou abondamment passée outre par la critique de l'art (sans doute, similairement à ce qu'exposait Devereux des chamans, "*Shamans as Neurotics*" (*American Anthropology*, New Series, Vol. 63, No. 5, Part 1, Octobre 1961, pp. 1088-1090, pour ne pas reconnaître une perte de pouvoir sur son incapacité à réfléchir sur un point aussi crucial),

l'absence de narrativité du portrait, comme genre, passant, précisément, par cette impossibilité de narrer le masque social de l'individu, n'arrive, selon nous jamais réellement à exprimer l'être derrière la pose.

Expliquons-nous: pour réussi qu'il soit, pour extrêmement beau que soit le modèle, et mimétiquement rendus les formes du visage, ses traits, ses particularités qui l'individualisent, nous n'y voyons jamais, des portraits de la Renaissance (même dans des poses osées, comme celle de *Gabrielle d'Estrées*, 1594, Paris, musée du Louvre, de l'École de Fontainebleau, ou dans les modèles de Mapplethorpe, dans le cas de la photographie, et sans qu'importe la proximité, connue, du photographe avec certains de ses modèles)

jusqu'aux "*selfies*" (auxquels nous sommes tentés d'intégrer les photographies publiées, comme manière de propagande [et objet de compétition entre elles], dans les journaux par les cocottes parisiennes, parfois immigrées, de la fin du XIXème siècle et du début du XXème siècle [la Belle Otéro, Cléo de Mérode, Liane de Pougy ou encore la Castiglione]), nous n'y voyons jamais, disons-nous ce que l'on pourrait appeler, un peu emphatiquement, "*l'âme*".

Il y a bien, peut-être, le *Portrait de W. Van Heythusen* (1634) de Frans Hals, qui, pris d'embompoint et pressé, la cravache à la main, se balance sur sa chaise, mouvement que le peintre, avec une intention en général reconnue comme sarcastique, a conservée. Mais,

encore là, nous obtenons une représentation d'un moment précis, non exactement d'un caractère, ou, pour mieux dire, le caractère devient un type, comme ceux des caricatures sociales de Daumier. De fait, le portrait de Hals diffère grandement de celui qu'il fit du même modèle neuf ans auparavant, *Willem van Heythuysen posant avec une épée*, en 1625, où le modèle, maigre, presque quichottesque en cela, la moustache fière, la main posée sur le pommeau de l'épée pointée au sol, est un contre-portrait, à moins qu'on soit tenté d'un voir, par l'exagération de la pose, une sorte d'Artaban ou de Monsieur Jourdain, et donc, entre le peintre, qui le représenta trois fois, et le modèle, une sorte de relation de dupes (comme celle du

personnage de Molière avec ses professeurs).

De même, les portraits d'instants, si chers au XVIIIème siècle, nous pensons à *L'enfant au toton* du Salon de 1738 par Chardin ou aux différentes versions de *L'Oiseau mort*, dont notamment celle du Salon 1800, par Greuze, ne représentent rien d'autre que des symboles moraux (comme nous l'avons montré dans notre article: "*El ave muerta*", *Nuevo Amanecer Cultural* [*El Nuevo Diario*], 2/8/2008, p. 3).

Peut-être pour cela l'iconographie byzantine, au-delà du problème de l'iconoclasme, c'est-à-dire inconsciemment et non socialement, a-t-elle décider de plutôt représenter les esprits que les corps, c'est-à-dire, comme, dans son

opposé sentimentalisme, l'art rococo, d'un Greuze par exemple, les Vertus absolues, non les corps périssables. Cela semblerait beaucoup dire, si l'on pense aux représentations, notamment de la sculpture, grecque, étrusque ou romaine, aussi bien des dieux que des tribuns et des hommes, grands ou riches, anatomiquement parfaites. Mais, au-delà de savoir si l'art, se basant sur la section dorée, proposait des modèles magnifiques d'absolue beauté (ce qui serait vrai pour les dieux, mais les portraits des grands hommes, écrivains ou politiciens, avec leurs défauts physiques caractéristiques, contredirait cette idée), la qualité visuelle visait sans doute au naturalisme. Comme l'ensemble de l'art moderne le fera aussi (de la

Renaissance au XIXème siècle). La réalité et sa représentation étant un point central du débat contemporain, notamment avec la question du, et c'est là notre point, moral (valeur d'*exemplum*), réalisme soviétique ou des diverses dictatures du XXème siècle, de droite ou de gauche.

Il est ainsi intéressant de noter que, parallèlement, les avant-gardes élirent de représenter, par l'abstraction, cette "*âme*", si impalpable par le réalisme, qui n'en donne que le caractère (ou la vertu) moral(e). Alors que la physionognomonie du XIXème siècle, notamment dans le roman (du réalisme social, qui en abusera, juqu'au genre policier, on pense aux descriptions physiques d'un Gaboriau), se plut à contempler une

identité de valeur, comme le Moyen Âge, ou le fameux traité de Lebrun *De la physionomie humaine et animale* (publié en 1806: *De la physionomie humaine et animale: dessins de Charles Le Brun gravés pour la Chalcographie du musée Napoléon en 1806: avec la réédition du texte de Louis-Marie-Joseph Morel d'Arleux pour la Dissertation sur un traité de Charles Le Brun, concernant le rapport de la physionomie humaine avec celle des animaux; ouvrage enrichi de la gravure des dessins tracés pour la démonstration de ce système*, Paris, 1806, réédition: Paris, Réunion des musées nationaux, 2000), qui préfigure les postérieures oeuvres de représentations d'hommes public ou de types du peuples en fonction d'une correspondance avec la physionomie animale.

Pour tout l'antérieur, il devient curieux de se poser la question de la représentation à partir des photographies d'hommes publics et de célébrités du spectacle, portés, par leur nature même, à la représentation. On n'y obtient jamais qu'un surdimensionnement de l'ego du personnage, qui ne nous indique rien particulièrement sur sa personnalité (si l'on peut distinguer les deux concepts, étymologiquement liés). Le prouvent assez les photographies de la revue *Rolling Stones*.

Toutefois, le cas change brusquement, dans notre appréciation, lorsqu'on se pose face aux photographies de Clint Eastwood, notamment celle prise, en 1999, par le Français Patrick Swirc.

Si l'on révise l'ensemble des photographies représentant Clint Eastwood, on se rend compte qu'on y trouvera toujours ce visage sérieux (qui, reproché à Michel Sardou lorsqu'il chantait, celui-ci expliquait pour une extrême timidité - qu'au contraire, aux dires de cet autre chanteur à propos de lui-même, inversement Gilbert Bécaud résolvait, lorsqu'il entrait en scène, par une attitude qui lui valut son surnom de Monsieur Cent Mille Volts, qu'il comparait à celle du boxeur lorsqu'il entre dans le quadrilatère -), ses yeux fixant le spectateur, plissés (on comparera la pose le doigt tirant sur une gachette imaginaire dans les films [http://images.rapgenius.com/66fe74ea4a76169b137849a71c09ba2c.580x290x1.jpg, de *Gran Torino*] et dans

les portraits photographiques [http://a407.idata.over-blog.com/0/14/20/80/photos/Realisateurs/eastwood-clint.jpg] d'Eastwood), qui le rendirent célèbre dès le *westerns spaghetti* de Sergio Leone, où, comme l'acteur l'a plus tard expliqué, d'un commun accord avec le cinéaste, lui était donné peu de dialogues, pour renforcer le mystère négatif et de violence potentielle du personnage, notamment dans la version (première de la série avec Eastwood [d'où l'importance toute particulière de la taciturnité du personnage en tant qu'accord entre le cinéaste et l'acteur]) *A Fistful of Dollars* (1964) du film *Yojimbo* (1961) du cinéaste japonais Kurosawa. On notera que si la taciturnité du personnage est similaire entre Kurosawa et Leone,

elle change notablement, et, de fait, disparaît dans *Last Man Standing* (1996), version cette du film de Leone par Walter Hill, avec Bruce Willis comme personnage principal. Mais elle réapparaît dans un autre huis-clos à la manière *western*, cette fois futuriste, *The Book of Eli* (2010) des Frères Hughes, avec Denzel Washington (bien que là, disparaît l'opposition entre deux bandes). Un thème similaire, mais réécrit peut être relever, toujours avec Willis, dans *Lucky Number Slevin* (2006) de Paul McGuigan, les deux bandes se réduisant ici à deux anciens bandits devenus ennemis, en arrivant au pouvoir, mais l'assassin, interprété par Willis, et sauveur de l'enfant revenu pour se venger, respectant le modèle taciturne antérieurement mentionné.

On ajoutera à cela qu'aussi bien Eastwood que Willis, dans leur méthode d'acteur, comme l'a exprimé en certaines occasions le second, parlant seulement de lui-même, utilisent l'économie de moyens, dont l'origine évidente, associée au principe manichéen du héros états-unien, en particulier dans le genre du *western*, vient de son acteur paradigmatique: le monolithique John Wayne. De fait, cette information n'est sans doute pas sans effet, si l'on pense que le personnage de l'Inspecteur Harry (1971), avant d'être proposé à Eastwood, qui le confirma comme acteur reconnu, fut originellement proposé à Wayne, qui le rejeta pour raisons morales qui, après le succès du film et de la série consécutive, lui fit accepter un rôle identique, avec

l'indispensable Magnum popularisé par l'Inspecteur Harry, dans *Brannigan* (1975) de Douglas Hickox.

Reprenant la filmographie d'Eastwood, c'est dans celle-ci que l'on rencontrera l'explication, du moins narrative, du choix (historique, on le voit, pour l'acteur), de ce regard fixe, puisque, dans *In the Line of Fire* (1993) de Wolfgang Petersen, le personnage incarné par Eastwood explique qu'il ne porte pas de lunettes de soleil, à la différence des autres agents, pour qu'on puisse voir en permanence la détermination dans ses yeux, qui, sans qu'importe le soleil ou les éléments, ne clignent pas.

Cet élément est, sans aucun doute, l'explication, non seulement de la récurrence de la position d'Eastwood face aux photographes,

représentant, dans ses portraits, son personnage, qui, comme ceux de Wayne ou de Willis, laissent voir, en chacun, comme un ténu fil conducteur, l'immanence du héros monolithique, froid, et sûr de lui, de parfaite droiture mais de peu de commentaires.

C'est donc, exactement, qu'en gros plan, a reproduite Swirc.

Le blanc et noir, commun à la plupart des photographes de personnalités, et ainsi à Swirc, est un recours qui est le sien pour l'ensemble de ses portraits de personnages du spectacle.

Ce qui marque, cependant, dans la photographie d'Eastwood, est, pour la proximité de la caméra, la vision complète, et intransigeante, des rides de vie de l'acteur, qui

semblerait, alors, redevenir, de personnage (public), personne.

Mais il nous semble que l'idée est fausse, et qu'aussi bien le photographe, qui a définit cette représentation, comme l'acteur, qui l'a, selon sa coutume de pose, favorisée, ont bénéficié, sans peut-être consciemment le vouloir, d'une superposition formelle, qui nous renvoie à l'histoire des types, et en particulier des styles, et du concept d'américanité, confirmant, par cette fois, un phénomène sur lequel nous avons plusieurs fois insisté: à savoir que le symbolique appelle le symbolique.

Tout d'abord, on ne peut que référencer l'énorme différence entre la pose concentrée et renfrognée du portrait de Swirc, et celle, informelle (peut-être par compensation,

puisque Swirc a raconté, en entrevues, que le portrait d'Eastwood s'était fait contre la volonté de l'acteur, ou, pour le moins, dans des conditions non appréciées par lui), relâchée, jusque dans le parka, du postérieur (2010) portrait de l'acteur par un autre photographe de célébrités, également Français (et utilisant aussi le noir et blanc comme médium privilégié de cet art en commun avec son collègue): Nicolas Guérin.

Ceci dit, par une comparaison vers l'avant, une autre, plus intéressante, vers l'arrière, est la similitude, morale, pour reprendre un concept que nous avons défini (en tant que valeur subjective supérieure à l'individu), dans l'art du portrait, entre la photographie d'Eastwood par Swirc et le

personnage masculin de la peinture *American Gothic* (1930) de Grant Wood. Or, le même principe de mise en scène s'y retrouve, pour nous, que chez Swirc, puisque: *"Looking for inspiration, Wood noticed the Dibble House, a small white house built in the Carpenter Gothic architectural style.../.., Wood decided to paint the house along with "the kind of people I fancied should live in that house."[1] He recruited his sister Nan (1899–1990) to model the woman, dressing her in a colonial print apron mimicking 19th-century Americana. The man is modeled on Wood's dentist,[7] Dr. Byron McKeeby (1867–1950) from Cedar Rapids, Iowa."* (https://en.wikipedia.org/wiki/American_Gothic)

Ainsi, les modèles ne sont pas des paysans, et l'architecture apparemment gothique n'est pas

une église. Cependant, l'austérité rigide et absente de graisse du bon dentiste représente bien le modèle, et c'est sans doute là ce qui fit le succès du tableau, du protestantisme conquérant du colon états-uniens, valeurs qui, dans le monde occidental, selo Max Weber dans sa *Thèse*, est à l'origine du modèle socio-économique moderne et contemporain, et du développement de nos Nations, provenant de valeurs promues, dans la pratique quotidienne, à partir des préceptes des théologues protestants, dont Weber étudie et analyse les écrits en ce sens.

Par conséquent, on peut dire que le portrait d'Eastwood par Swirc, opposé en tout à celui qu'en donne Guérin, ce dernier portrait sans doute repensé par l'acteur pour

compenser le succès de l'antérieur (même si, là aussi, comme Hals semble avoir profité de son modèle, Guérin nous présente un vieil acteur avachi, contre-type volontairement exagéré, pour ne pas dire exaspéré, des personnages forts toujours incarnés par l'acteur, malgré l'âge, comme le confirment ses derniers films tel notamment *Gran Torino* de 2008), le portrait de Swirc reproduit un type social définissable, malgré la question qu'il raconte lui-même du moment de la prise de la photographie, en tout propre représenter paradigmatiquement l'acteur dans son rôle, ce qui a valu, sans nul doute, pour tous les spectateurs, que l'image reste dans l'esprit.

Là aussi, mais inversement au choix narratif de Guérin, qui

prétend, de manière évidente, prendre le contrepied de son confrère, Swirc propose une image intemporelle (malgré l'âge, donc, à différence de Guérin - ainsi, dans aucun des deux cas nous ne pouvons dire que la photographie soit de la personne, mais bien toujours, ce qui confirme notre postulat initial, du personnage -), d'un Eastwood monolithique, yeux fixes, visage froncé, se mesurant à nous, et c'est sans doute là aussi ce qui nous touche et que l'on aime, comme il le fera dans n'importe lequel de ses films, avec un adversaire.

Il nous défie, et les rides, nombreuses, qui couvrent le visage de l'acteur comme un champ totalement labouré, y semblent, atténuées comme la vision du sang

dans *Psycho* (1960) par Hitchock par le choix délibéré du noir et blanc, les marques nobles d'un discours non verbal, qui tend à s'opposer volontairement, et plus encore dans l'esprit français (nationalité, on l'a dit, du photographe), à ceux du père de Rodrigue dans *Le Cid* (1637) de Corneille:

"*ô rage! ô désespoir! ô vieillesse ennemie!*
N'ai-je donc tant vécu que pour cette infamie?
Et ne suis-je blanchi dans les travaux guerriers
Que pour voir en un jour flétrir tant de lauriers?" (Acte I, Scène 4)

C'est donc un modèle éternel, de l'esprit états-unien et de son cinéma, que, sans le vouloir peut-être totalement consciemment,

Swirc nous livre (là encore, ce sera la raison de la célébrité de cette photographie), inscrite dans une histoire des styles, on le voit bien, excessivement claire.

Essai d'analyse intellectuelle des États-Unis au travers de leurs productions culturelles: Une étude *Pop*

1. La description d'un modèle social

Un objet à notre sens peu ou pas suffisamment noté dans l'approche intellectuelle, scientifique, ou simplement culturelle de la pensée des États-Unis est sa réalité auto-proclamée. Raison pour laquelle, nous semble-t-il, a été assumé qu'il s'agit d'un pays avec les mêmes principes et le même développement que son cousin l'Europe occidentale, alors que celle-ci s'en distingue, pour le moins en ce qui concerne les pays économiquement forts (le Sud [Espagne, Italie, voire Portugal]

ayant une forte prégnance religieuse). Nous ne préjugerons pas des relations d'origine entre les mondes protestants (Allemagne et Angleterre surtout) et les États-Unis en sa formation idéologique, ce qui serait l'objet d'une autre étude.

Spécifions notre idée: il semble peu logique de considérer les États-Unis par leur auto-proclamation de ce qu'ils sont (pays de la Liberté, etc.), dans des discours non narratifs (comme les déclarations politiques par exemple), mais non par leur représentation narrative, au cinéma principalement (et aussi les productions audiovisuelles en général), puisque c'est, au moins depuis la Seconde Guerre Mondiale, non seulement son premier moyen de propagande, mais aussi sa

principale industrie (du moins dans le cadre culturel) dans le monde.

Or la récurrence du modèle de vie que nous donne le cinéma états-unien n'est-il pas propre à attirer notre attention?

Si l'on révise les séries télévisées: *Charmed, Buffy, Ghost Whisperer*; les films, notamment de terreur (où l'exorcisme est toujours associé aux rituels de la religion que le protestantisme états-unien considère comme barbare et idolâtre: le catholicisme, idée renforcée par l'association entre celui-ci et la "*vieille*" - donc originaire - Europe d'une part, et l'Amérique Latine, pauvre et barbare [voir l'ouvrage de Leopoldo Zea, bien que par rapport à la Conquête, *Discurso desde la marginación y la barbarie*], de l'autre); les programmes: *Long Island*

Medium, Finding Big-Foot, Ghost Hunters; les films: *Activité paranormal, Annabelle, The Fourth Kind*...; par la récurrence même de leur thématique de foi au surnaturel nous impose de voir dans le pays qui les produit, non un pays exactement pareil à un autre, au moins de l'époque contemporaine, mais, au contraire, un pays, comme la plupart des autres américains, pour rester conservateur, basé sur la croyance absolu à l'intégration possible du non rationnel dans le domaine social, donc politique et de justice. De fait, on connaît les nombreux cas, préoccupants, où la polices états-unienne a recours à des voyants (voir par ex.: http://id.tudiscovery.com/cuatro-increibles-casos-resueltos-por-detectives-psiquicos/,

http://www.mundoesotericoparanormal.com/vidente-estados-unidos-condenada-pagar-7-millones-dolares-videncia-erronea/, http://www.medciencia.com/la-extrana-relacion-entre-videntes-y-policia-para-resolver-crimenes/, http://elojocritico.info/el-sentido-azul-psiquicos-en-la-investigacion-criminal/, http://www.bbc.com/mundo/cultura_sociedad/2009/11/091123_psiquicos_policia_sao).

2. La recherche d'un modèle identitaire

Cela se double d'un second projet, et d'une autre réalité. La présence des super-héros le montre bien. On citera non seulement l'auto-proclamée création de Marvel en relation aux attentats du 11/9, intitulé: *Crisis on Infinite Earths* (2006), mais aussi le film *Frailty* (2002, Bill Paxton), réponse directe à l'attentat (de fait contemporaine avec la réapparition des super-héros, notamment du film contemporain *Reign of Fire* de Rob Bowman avec le même acteur principal: Matthew McConaughey) où l'improbable foi du frère, que l'on croit durant tout le film un fanatique religieux, est en réalité vrai, et le premier film de la série *Spider-Man* (également 2002, Sam Raimi) avec Tobey Maguire où

le héros s'unie aux habitants de New York (marqués l'année antérieure) pour finalement, du haut d'un pont, après un accident de train, déclarer au méchant que si l'on touche à un citoyen on touche à tous:

"[as New Yorkers battle the Green Goblin, who's attacking Spider-Man]
New Yorker on Bridge: Leave Spider-Man alone! You're gonna pick on a guy trying to save a bunch of kids?
New Yorker on Bridge: Yeah, I got something for your ass! You mess with Spidey, you mess with New York!
New Yorker on Bridge: You mess with one of us, you mess with all of us." (http://www.imdb.com/title/tt0145487/quotes)

Dans le même sens, entre ses films politiques, Denzel Washington

se dédiant à d'autres, d'action, présenta *Fallen* (1998, Gregory Hoblit), film dans lequel l'assassin condamné à mort renaît sans cesse sous une nouvelle forme, ce qui, à la fois, valide la peine de mort, et identifie le mal individuel au Mal absolu. Cette idéologie est tellement commune que l'ont peut citer plusieurs films qui semblent au début critiquer la peine de mort, car le condamné apparaît dans un premier temps innocent, dans la seconde partie (principe, par ailleurs, de revirement propre de Hollywood) montre comment l'avocat a été trompé par l'esprit criminel supérieur du pervers condamné: *Just Cause* (1995, Arne Glimcher), *Primal Fear* (1996, William Diehl), voire *The Life of David Gale* (2003, Alan Parker) où,

au fond, les combattants contre la peine de mort sont quand même des assassins.

On comprend alors mieux comment, dans ce contexte, l'archétype du héros américain a été incarné par des héros monolithiques, de John Wayne à Bruce Willis en passant par Clint Eastwood et Charles Bronson, et ceux qui l'ont représenté ont souvent, comme Willis (https://en.wikipedia.org/wiki/Bruce_Willis#Military_interests), Eastwood, ou Charlton Heston (https://en.wikipedia.org/wiki/Charlton_Heston#Political_activism), été de fervents défenseurs du port d'arme, voire de l'industrie armamentiste ou de ses candidats (Eastwood ayant appuyé Reagan en 1987,

https://en.wikipedia.org/wiki/Clint_Eastwood#Politics, et Willis Bush en 2002, https://en.wikipedia.org/wiki/Bruce_Willis#Political_views).

3. Vers un modèle moral et économique

Les données précédentes montrent assez comment le modèle états-unien se définit plus clairement de ce que l'on pense généralement. De fait, il n'est pas besoin d'aller le chercher bien loin, puisqu'il s'offre à nous ouvertement.

Ce modèle idéologique est celui de la confession. De Guantanamo, jamais fermé par Obama durant ses deux mandats (autant dire que s'il le fermait en s'en allant cela n'aurait plus aucun poids politique contre lui), aux films sur le

Père Noël (voir notre article: "*Santa Clausula*", *Nuevo Amanecer Cultural* [*El Nuevo Diario*], 27/12/1998, p. 10), puisque, dès *Miracle on 34th Street* (1947, George Seaton), juste après la fin de la Seconde Guerre Mondiale, le thème central du film était la croyance à Santa Claus, représentée par l'ingénuité infantile ("*Le coeur a ses raisons que la raison ne connaît pas*"), et l'interrogation judiciaire sur cette foi fait, pour nous, écho, ou, pour mieux dire, préfigure celle, similaire, du mccarthyisme, juste postérieur (1949-1954).

Idéologie d'ailleurs reprise, directement ici, envers la question de la "*mort de Dieu*" lui-même (et, en même temps, de la foi en lui, inversant le discours normal, puisqu'ici ce sont les croyants qui

souffrent la persécution des athées, lesquels remettent en question le "*droit constitutionnel*" de "*croire*"), également, comme pour Santa Claus, dans un cadre légal de procès, genre typique des États-Unis, dans *God's Not Dead 2* (2016, Harold Cronk); on note, preuve de ce que nous avançons sur le modèle de la mentalité états-unienne, que le succès du premier film de la série en 2014, du même directeur, permit, à deux à peine, de produire ce second.

Il est remarquable que les héros états-uniens soient, dans le genre comique en particulier, où le projet est bâti sur la figure classique du personnage à contre courant et sympathique pour inepte, remplis de vices (racistes, machistes), comme c'est le cas de Ron Burgundy dans

Anchorman 2: The Legend Continues (2013, Adam McKay). Là, le protagoniste, qui a une relation avec une chef noire, tient des discours racistes dans la famille de sa maîtresse, et a plusieurs commentaires qui l'amène à vouloir la frapper, ce que, bien sûr, il ne réussit pas. Il est aussi l'inventeur de la *trash-TV*. Mais, et c'est bien là le détail central, il est sympathique car c'est le héros. Et l'on désire qu'il réussisse son entreprise. Quand il est chassé de la chaîne où il travaille, pour incompétent, ce qu'il est réellement, il devient le paradigme de nos relations négatives et nous représente dans nos déroutes. On l'appuie donc. Il symbolise nos imperfections.

Ainsi, dans l'épisode "*Volcano*" (27 août 1997, Saison 1, Épisode 3) de *South Park*, les héros vont chasser avec un vétéran de la Guerre du Vietnam. Or c'est finalement le chasseur qui donnera l'explication morale des limites de la chasse ("*il y a des trucs qu'on peut tuer, et d'autres qu'on n'a pas le droit de tuer*"), et le vétéran se révélera pacifiste ("*Ned, brusquement pris de dégoût pour les armes à feu, se débarrasse de son fusil, lequel en tombant, tue accidentellement Kenny*", https://fr.wikipedia.org/wiki/Volcano_(South_Park)).

Selon le principe de sympathie du personnage de Burgundy, ou de ceux de l'épisode cité de *South Park*, le film *Thank You for Smoking* (2005, Jason Reitman) présente un héros beau garçon (Aaron Eckhart), père de famille, qui se régit sur des

principes éthiques individualistes, qu'il essaie d'inculquer à son fils. Divorcié, il termine par renoncer à son emploi, pour raisons morales. Astucieux, ses arguments, qui prennent la contrepartie de l'opinion courante (jusque devant le Tribunal Fédéral d'investigation sur les méfaits de fumer, dans lequel siège un député dont l'intérêt n'est pas meilleur que le sien, et est purement électoral), arrive à exprimer que le choix de fumer dépend de la conscience de chacun (suite à quoi, dans un revirement moral implicite final, il décide quand même de renoncer).

Cette inversion, apparemment politiquement incorrecte, et donc approuvée comme à contre-courant, se retrouve, où elle se confirme, par exemple, sur le thème dans l'épisode

"*Butt Out*" (3 décembre 2003, Saison 7, Épisode 13):

"*Les enfants brûlent accidentellement leur école en fumant. Les adultes ne condamnent pas l'incendie occasionné mais le fait que les enfants aient essayé de fumer. Par chance pour eux, la faute est rejetée sur les compagnies de tabac. Rob Reiner arrive alors à South Park et les enfants découvrent ses méthodes de travail. Rob Reiner, ayant un caractère direct qui s'approche de celui de Cartman, ce dernier l'idolâtre rapidement, mais déchante tout aussi vite quand il apprend que Rob Reiner veut le tuer pour le bien de sa campagne anti tabac.*" (https://fr.wikipedia.org/wiki/Stop_clopes)

On peut tirer une séquence intéressante des préoccupations

états-uniennes, et de l'idéologie dominante de Hollywood:
1. Sur le plan économique et médical: le discours de l'industrie du tabac, attaquée dans le trop sérieux film *The Insider* (1999, Michael Mann), traité comme s'il s'agissait d'une oeuvre de suspense - ce qui la rend en certains points légérement ridicule -, mais abondamment promue par les héros qui, dans presque tous les films, sont fumeurs invétérés, jusqu'à l'absurde promotion où un philosophique cancéreux est un avide consommateur, tout comme les principaux

personnages (qui passent autant de temps la cigarette aux lèvres qu'un Humphrey Bogart), dans *Flight* (2012, Robert Zemeckis). Le cas est plus clair dans le film *The Fault in Our Stars* (*Love Story* de 2014 de Josh Boone, où les deux héros sont malades de cancer, mais où meurt, cette fois, le garçon), dans lequel le héros, malade de cancer, se met une cigarette à la bouche durant tout le film, expliquant, cependant, dès le début, qu'il le fait comme un acte de provocation, la cigarette ne pouvant pas le tuer s'il ne l'allume pas; idéologie qui, en

fait, sert à utiliser l'argument du tabac, par rapport au cancer, comme une sorte de roulette russe propre de la jeunesse, quand elle sait prendre des risques, si on prend la peine de le rapprocher de la publicité, également de 2014, pour la cigarette, qui présente de jeunes gens se tirant dans le vide, d'une paroi verticale, pour tomber dans l'eau, et, bien que le bas de l'affiche prêche "*Le tabac provoque le cancer*", l'idée générale est, précisément, d'en prendre le risque, puisque, comme le dit l'affiche, ceux qui osent

savent que l'on ne vit qu'une fois.

2. Sur le plan boursier: une fois de plus, Hollywood représente le discours officiel, dans *The Dark Knight Rises* de 2012 de Christopher Nolan, où les sauvages, dirigés par Bane, qui se présentent comme les pauvres du monde, et viennent d'une prison étrangère s'emparent de Wall Street, et quand les forces de l'ordre évoquent comiquement que de toute façon, ils ont toutes leurs économies dans leurs poches, leur est répondu que si la bourse est aux mains d'agents étrangers, toute l'organisation

économique occidentale s'effronderait; ainsi que dans *Margin Call* de 2011 de J.C. Chandor, directement inspiré dans le *crash* boursier de 2007-2008, et où le vendeur en bourse dans sa riche décapotable exprime que tous pleurent la crise, mais aucun n'accepterait que disparaissent les avantages que leur offre le jeu boursier (c'est-à-dire la spéculation, l'enrichissement rapide et facile, et le crédit). On sait que cela est faux: la plupart d'entre nous n'ont pas accès au crédit, et s'ils l'ont c'est à de tels taux, et pour des crédits donnés de manière si

peu attentive, qu'ils tombent en surendettement (pour preuve la création d'un service spécifique à la Banque de France au début des années 1990), et nous préférerions vivre en pouvant payer en monnaie sonnante ce dont nous avons besoin, si ce n'est le luxe, pour le moins l'indispensable et le nécessaire (ce qui inclut l'école pour les enfants, la nourriture pour tous, les cadeaux de Noël, et le coût de l'essence).
3. Sur le plan politique: la justification de la torture suite au 11/9. Elle était déjà, légèrement dialectisée par la

présence protagoniste d'un acteur habitué aux rôles ambigus, extrêmes et *pop* comme Samuel L. Jackson, au centre de *Unthinkable* (2010, Gregor Jordan). Elle revient dans l'actuel *Zero Dark Thirty* (2012, Kathryn Bigelow), qui reçoit, sans surprise, 5 nominations aux Oscars en 2013 (- on voit ici, *Zero Dark Thirty* étant dirigé par une cinéaste: Kathryn Bigelow, que le préjugé de genre selon lequel les hommes aimeraient plus la violence et sa représentation que les femmes est faux -). Traditionnellement, la torture est du côté des méchants

tiersmondistes: dans les séries télévisées d'espionnage, dans *Le Pont de la rivière* de 1957 de David Lean, dans *True Lies* de 1994 de James Cameron, dans la série des *Rambo*, dans *Casino Royale* de 2006 de Martin Campbell, alors que dans *Zero Dark Thirty*, les occidentaux sont ceux qui l'usent pour de bonnes (c'est-à-dire éthiques ou morales) fins. Ainsi la torture devient un simple motif narratif dans *Prisoners* (2013, Denis Villeneuve).

Le film *Zero Dark Thirty* traite du groupe d'agents de la CIA qui aurait, en 10 ans, réussi à retrouver Ben Laden, dont le nom apparaît plus de vingt fois, à tout propos,

dans la bouche du protagoniste (interprété par Jason Clarke) dans les 15 premières minutes de projection. Les premières images sont celles d'une scéance de torture, dans laquelle le mentionné protagoniste, accompagné de l'héroïne (Jessica Chastain), jeune recrue aux yeux perdus et qui (elle le confirme à son nouveau chef, joué par Kyle Chandler, n'a pas choisi d'être sur le front - principe qui ne laisse pas de rappeler les héros béliqueux malgré eux tels le paradigmatique Rambo -) mais qui décide de participer quand même d'assister à l'horrible scène, sans masque (ce qui renvoie, en termes barthésiens, à une "*catalyse*" de la notion de courage comme élément déterminant du caractère de la jeune femme, de la même manière que ses

yeux perdus permettent de montrer la complexité de ses rapports à l'action en cours: rejetée car immoral, mais justifiée par l'état de shock suite au 11/9). L'échange, à la manière hollywoodienne, entre le torturé et l'officier de la CIA (Clarke) s'opère dans le cadre d'un défi de l'humillié du monde (le torturé), qui refuse de reconnaître le pouvoir de son tortionnaire, et en outre voit dans les États-Unis un pays dominateur, et la simple mais ferme idéologie sans nuances de l'états-unien, qui rappelle au *méchant*, qui, en outre a envoyé (selon nous informe indirectement, recours de l'apparté du théâtre classique, Clarke en le rappelant à son interlocuteur) par Western Union une somme importante à l'un des kidnappeurs de l'un des avions le même jour de

l'action terroriste de funeste mémoire, qui rappelle donc, disons-nous, au *méchant* qu'il est responsable de "*la mort de 3000 innocents*" (on comprend que les victimes du 11/9 puisque, dès le générique - sans image - on a entendu leur voix appeurées exprimer leur douleur et leur incompréhension face à un acte de vengeance si particulier pour des raisons si générales).

Posée comme principe de base la responsabilité (partagée et partielle, en outre de circonstancielle, mais tout de même culpabilité personnelle - donc morale et légale -, selon l'analyse implicite à laquelle nous invite la mise au clair de l'envoi d'argent par Western Union) du torturé, peut donc, visuellement, commencer

l'acte de torture en soi. L'idée pourrait paraître grossière, mais semble néanmoins fonctionner, que la responsabilité suspectée d'une personne validerait sa torture pour en obtenir les informations désirées. De fait, il n'est plus question, idéologiquement, dans ce film, comme cela pouvait être le cas dans les antérieurs (tel le cité *Unthinkable*) de torturer pour obtenir une réponse face à une menace future (ou latente), sinon, simplement, de torturer pour obtenir des renseignements sur le coupable soupçonné d'un acte passé. L'intelligence dialectique du film passe outre (comme d'ailleurs, phénomène intéressant du point de vue de l'idéologie générale sur laquelle se base la mentalité contemporaine états-unienne, les

héros du contemporain *Hansel & Gretel: Witch Hunters*, 2013, de Tommy Wirkola, qui, face au shériff exécuteur, ne mettent pas en doute l'existence des sorcières, ni non plus leur culpabilité collective - sauf dans la morale finale du film -, sinon seulement la manière pour les reconnaître) sur le fait que, sous la torture, n'importe qui sera près à avouer n'importe quoi.

Toutefois, ce doute est subtilement perverti, lorsque le tortureur, logique, pragmatique, intelligent, compassif, et qui entretient avec son torturé une sorte de discours psychologique pour le faire entrer en raison (il ne le torturera que si l'autre lui ment - sans regard pour le fait que, s'il sait déjà si l'autre va lui mentir ou non, l'acte même de la torture pour

obtenir des informations, par le fait, également déjà sues, devient des plus inutiles -), justifie sa position d'une manière totalement virile et d'un *fair-play* remarquable, lorsqu'il dit reconnaître la valeur de l'autre face à la torture (après avoir, donc, commencée celle-ci) et l'apprécier, mais lui rappelle qu'à un moment ou un autre, tout le monde craque, "*c'est une question de biologie*". Dit autrement, il induit donc son torturé à ne plus l'être, à prendre une attitude active face à l'acte qu'il ne lui est pas obligé de souffrir, en acceptant abdiquer sa fausse foi (il le lui dit clairement: "*pour toi, le djihad est fini*").

Par conséquent, plusieurs conclusions peuvent être tirées de ce premier moment du film, réaffirmées par la suite (en

particulier quant à l'intelligence dialectique, et le sang-froid du protagoniste, agent sans scrupule au moment de torturer, mais sans passion non plus pour le faire):

1. Sa relation avec le torturé dépend non plus exclusivement du danger imminent, sinon qu'elle s'oriente à un simple processus de recherche en cours. Ce qui, là encore, dit plus clairement, veut dire que la torture n'a plus besoin de se justifier, comme dans les films antérieurs par la peur et la nécessité de trouver au plus vite le moyen de résoudre la menace, mais bien comme un simple procédé

d'interrogatoire, comme un autre.

2. Le caractère hautement confessionnel de la relation torturé-tortionnaire, fait de celui-ci, non seulement un confesseur, donc (à qui l'on avoue), mais, plus généralement, un convertisseur (capable, par le moyen de la torture, de ramener sur le droit chemin la brebis égarée). On le voit bien par la réflexion sur le djihad, et aussi, plus globalement, dans l'effort du tortionnaire pour éviter d'avoir recours à la torture, malgré la mauvaise volonté du torturé pour y échapper.

3. Mais cette mauvaise volonté est celle qui, idéologiquement, vient appuyer la torture elle-même. En effet, d'un côté, du point de vue politique, le torturé est l'archétype des *méchants* des films états-uniens: il a une position apparemment logique (du dominé envers le dominateur, du déclassé et du marginalisé envers le représentant d'un pouvoir global), laquelle, au fond, ne fait que mettre en évidence, pour le stigmatiser implicitement (et permettre l'acte de torture), la haine du non états-unien (de l'étranger, du barbare, au sens romain du

terme), pour les États-Unis (pour sa culture, et ce que, selon eux-mêmes, ils représentent: la Liberté). En le laissant parler, le héros états-unien, à la fois, rempli son rôle libertaire (il accepte tous les points de vue), et peut devenir, de torturé (puisqu'il se trouve, ainsi, d'un coup dans la position de l'insulté) tortionnaire. D'un autre côté, d'un point de vue religieux, les conséquences finales de cette haine avouée envers tout ce que représentent les États-Unis, en devenant viscérale et en s'appuyant sur une discours religieux (ici mis en évidence

par le tortionnaire, plus que dit explicitement par le torturé), permet à la fois au protagoniste de se définir comme un être supérieur, tout puissant (il sait ce que l'autre est, puisque celui-ci ne fait que reproduire un discours anti-impérialiste connu et, par conséquent, aussi dominé, la suite du film n'échappe pas à l'immédiate réunion à l'Ambassade des États-Unis du groupe de spécialistes du Moyen Orient, qui parlent de personnages exotiques comme s'il s'agissait des plus communs), spécialisé (non seulement, il est sur le terrain

de l'autre, mais son travail d'*intelligence* lui permet de devancer ses possibles mensonges) et ouvert, par conséquent civilisé (là où l'autre ne distille que la haine, lui, au contraire, l'invite à se rallier).

4. Le personnage féminin permet, d'une part, l'instauration d'une équivalence entre une société fermée et machiste (la musulmane) et d'une autre, ouverte et égalitaire (l'états-unienne), et d'autre part, de valider l'acte de torture subjectivement (là où le fait par la voie de la logique et l'efficacité masculine le

protagoniste): ses grands yeux perdus nous rappellent que l'excuse fondamentale de la nécessité de trouver Ben Laden est l'horreur du crime.

Pour éviter toute confusion excessive, le film, à différence d'autres, passe outre la relation de proportion entre 3000 morts et les millions causés par les États-Unis dans le monde (ou, simplement, à la suite du 11/9), tout comme la question de la source qui permet d'affirmer que Ben Laden ait été le véritable instigateur de l'attentat.

Plus que tout, l'excuse documentaire (mise en scène dès la ligne d'introduction du générique, comme quoi le film se base sur les confidences des personnes ayant participé dans les événements

narrés) évade à la fois le fait qu'aucune confession (non seulement celle obtenue par la force) n'est une preuve suffisante de la culpabilité d'une personne (on sait que les personnes seules, ou psychologiquement malades ont tendance à s'accuser de crimes qu'ils n'ont pas commis, par conséquent pourquoi ne pas assumer qu'un leader en besoin de reconnaissance d'un petit groupuscule nationaliste et religieux s'accuse d'un crime d'une ampleur telle qu'il lui donnerait l'importance d'un grand stratège, alors qu'il n'est qu'un simple gardien de chèvres), et à la fois un élément, cependant, crucial, que nous avons étudié dans notre ouvrage: *Structures cachées de la politique internationale: Le cas Ben Laden* (Bès Éditions, 2001), qu'aucun

attentat terroriste, à moins qu'il est été promus ouvertement par un État, ne peut causer l'invasion d'une autre nation par celle qui a souffert ledit attentat. Sinon, l'Allemagne, la France, l'Italie et les États-Unis se seraient envahies mutuellement à l'époque de la Bande à Baader (pour les attentats perpétrés par le groupe en 1972 contre les bâtiments militaires des États-Unis ainsi que contre des institutions publiques, qui provoquèrent 4 morts et 30 blessés, par l'assistance originelle de Sartre à Baader à la prison de Stuttgart le 4 décembre 1974, pour l'association entre la seconde génération de la RFA et la française Action Directe en 1984, puis avec les italiennes Brigades Rouges en 1988, dans les deux cas dans le cadre stratégique de l'"*unité des*

révolutionnaires en Europe de l'Ouest", ou encore pour l'assassinat du Président du patronat allemand Hans Martin Schleyer en France à Mulhouse, comme le confirme le message envoyé par la groupe au journal *Libération* le 19 octobre 1977).

Il est, au passage, ironique que ce soit le même Hollywood, qui s'est tant intéressé à la mise en scène de la Shoa et de la torture comme objet de répugnance (avec en particulier le très fort et émouvant, entre autres par l'usage, là aussi de reconstruction pseudo-historique, noir et blanc: *La liste de Schindler*, 1993, de Steven Spielberg), qui ici cherche à justifier la torture comme partie logique de la recherche policière (même si les films policiers

et de guerre comme *Rambo* nous ont habitué à cette optique).

4. Et nous, ceux qui, acritiques, les copions

Nous obtenons donc une série de valeurs qui se décrivent et déterminent d'elles-mêmes: une société archaïque, en bonne partie, comme dans le cas de l'Angleterre, pour être totalement autarcique (les États-Unis sont une sorte d'énorme île, puisqu'ils n'ont de voisins qu'au Nord les Canadiens qu'ils considèrent, avec certaine raison, comme une version *light* d'eux-mêmes, et au Sud, le Mexique, qui les emmène vers leur "*patio trasero*" esclavagiste, depuis que leur propre Sud a un peu laissé de côté celui des Noirs).

Là où l'on se surprend, c'est lorsque l'Europe, avec ses propres misères, réutilise les modèles creux des États-Unis, qu'elle a créé, par immigration autant d'idée que de populations.

On voit ainsi les productions audiovisuelles anglaises (mais peut-être est-ce compréhensible), allemandes (on pourra peut-être le justifier par un fond mutuel saxon), ou encore françaises (et là, on ne le comprend plus bien), reproduire à échelle minuscule, donc, obligatoirement minable, dans de petits décors, des explosions et des poursuites au ralenti, dans nos rues étroites.

Notre principal producteur actuel, notable pour son succès, comme cinéaste d'abord, puis comme scénariste et producteur

ensuite, avec des films devenus des classiques comme *Subway, Le Grand Bleu, León* ou *Le Cinquième Élément*, et, comme producteur, avec des séries comme *Le Transporteur* ou *Taken*, sans oublier la franchise de *Nikita*, Luc Besson offre, outre une sorte de méthode reproduite à l'envie (voitures, vitesse, action, de *Taxi* au *Transporteur*), une sorte de soumission absolue aux États-Unis, comme il le montre dans le film-hommage aux états-uniens qui viennent "botter le cul des *frenchies*" intitulé: *The Family* (2013). Ce qui est déjà un peu le principe, répété, dans *Taken* et *From Paris with Love* (2010, Pierre Morel).

Nous voyons ainsi aussi dans la mini-série *Les Hommes de l'ombre* (France 2, 2012) l'histoire commencée illogiquement par un

terroriste arabe ("*harki de mère française*" comme croît bon de la préciser le scénariste de manière répétée, pour éviter tout soupçon de discours raciste ou bien-pensant) qui s'arrange pour se faire exploser à l'intérieur d'une usine en grève. On comprend, idéologiquement, l'association entre grévistes et terroristes, c'est celle aussi, dans les années 1990, dans *Navarro*, entre RMiste et malfaiteur. D'un point de vue logique, il est beaucoup plus incompréhensible, narratologiquement, la situation d'un terroriste mêlé à deux actions sans aucun lien entre elles, et qui prétend se faire exploser avec le Président, mais il faut pour cela que celui-ci, devin à l'envers, décide d'entrer dans l'usine, ce qui n'était pas prévu, et contre l'avis de son

système de sécurité. Pour renforcer la non raison raciste de la démonstration, le chef de la sécurité présidentielle est un acteur au type notablement maghrébin.

D'autre part, mis à part son illogisme apparemment empruntée à l'absence de logique états-unienne (dont un bon exemple est la fin de *Dracula Untold* de 2014 de Gary Shore et Andy Cockrum, où, outre qu'on ne sait pas très bien pourquoi sinon pour répondre aux motifs habituels de ce genre de film, celui que Dracula libéra en en prenant la maldition attend plusieurs siècles pour le poursuivre dans le nôtre [première incohérence], et de fait le poursuit si en reprenant sa liberté il était aussi redevenu mortel [deuxième incohérence] et Dracula en cela l'avait sauvé [troisième

incohérence], on ne comprend pas plus pourquoi Dracula, au lieu d'attendre, dans le dernier épisode avant cette fin curieuse au XXIème siècle, que son ennemi, qui se protège de lui au milieu de pièces d'argent, ou bien, au lieu de se battre, ne les survole pas sous forme de chauve-souris, ou simplement attend que son ennemi meurt de faim, ou ne le brûle sous sa tente), cette première séquence de la série française commence, inspirée des films états-uniens, comme notamment *In the Line of Fire* (1993) de Wolfgang Petersen, par une mise en scène, en petit, où dans nos petites rues, sous un soleil mouillé de nuages, des acteurs portant sur leur nez froncés d'apparente préoccupation (c'est dans le rôle) des lunettes de soleil imitent les

agents des Services Secrets de l'Oncle Sam, comme Hollywood nous a appris à les voir.

De même nous avons, "*exception culturelle*" disons-nous, notre version "*hexagonale*", intitulée *Caïn* (France 2, 2012), lente donc (pour le mieux expliquer, c'est Maigret en fauteuil roulant), d'*Ironside* avec l'excellent Raymond Burr (autre archétype, anti-hippie celui-ci [comme aussi l'Inspecteur Harry et Paul Kersey de *Death Wish*, interprété par Bronson], dans cette série où le héros blanc a pour assistants une jeune femme, un jeune policier, et un jeune noir ancien délinquant, et où les hippies, noirs eux aussi, sont en général d'inutiles paresseux ou de dangereux malfaiteurs, l'intelligence de la série étant d'avoir utiliser les recours de la

visualité psychédélique et la musique noire du tout aussi excellent Quincy Jones pour donner vie à ce symbolisme ultra-traditionaliste).

"*A la Roquette*" de Bruant et "*Ni Dieu Ni Maître*" de Ferré: Essai d'analyse stylistique

On sait qu'il y a un élément central qui distingue les appréciations formelles des sémantiques, et qui, bien qu'injustement, a été reproché, dès Francastel, à Erwin Panofsky.

Nous disons injustement car Panofsky s'est toujours (les exemples abondent, dans ses études sur Dürer, ou dès, là aussi, l'introduction des *Essais d'iconologie*) préoccupé pour définir, dans les trois ordres de ses études (pré-iconographique, iconographique et iconologique) les trois espaces d'analyse (histoire des formes, histoires des styles, interprétation de l'oeuvre particulière) qui les

déterminait et desquels elles partaient.

D'autre part, on sait que Warburg, père de l'iconologie, se fonde sur une méthode basée sur l'accumulation d'oeuvres formellement similaires (par exemple en ce qui concerne les plis des vêtements, sur lesquels il a écrit), créant ainsi les *corpus* nécessaires à l'analyse iconographique et iconologique.

Toutefois, pour injuste que soit cette critique pour Panofsky, elles révèlent une question macrostructurelle pour les sciences, que les études littéraires, de fait, connaissent plus que toutes autres, et qui est la division, dans ce champ particulier, entre lingüistique et sémantique, et, là encore, dans la seconde, entre signifiant et signifié.

Si l'on en croît les auteurs de sémiotique (dont, le principale, Barthes) cette division est insurmontable. L'ordre du signifiant étant inférieur et antérieur à celui signifié, et pareillement l'ordre formel par rapport à l'ordre du sens.

Ceci a une implication, que l'on ne devrait pas pouvoir aborder le sens à partir de la forme. Panofsky, critiqué, a cependant, paradoxalement, dans les faits, démontré le contraire.

Suivant donc sa méthode, nous voulons ici nous proposer d'essayer d'aborder le sens littéraire à partir de la forme, pour une raison particulière qui, aussi bien comme sémiologue que comme poète, nous occupe: la variation du sens, de la figuration linéaire à sa décomposition, et, sinon les raisons,

du moins les procédés de cette modification.

Pour se faire, un bon exemple nous paraît être la comparaison formelle (ou ainsi nous la proposons-nous) entre les chansons de Bruant, auteur des plus réalistes s'il en est, jusque dans l'utilisation des formes populaires de diction ("*a*" pour "*elle*", ou "*eun*" pour "*une*", comme on le voit, entre autres, dans la chanson "*À la Bastille*"), et Ferré, d'autre part, dont les chansons, souvent portées sur l'énumération autour d'un concept (voir, par exemple, la plus fameuse peut-être: "*La Mélancolie*"), l'association (peut-être pas pour l'auteur) arbitraire (ex.: "*C'est ce qu'on voudrait/ Sans devoir choisir*" dans "*La Mélancolie*" toujours) de mots et de concepts (d'origine surréaliste), et la

décomposition narrative (dans la version courte de "*La Solitude*", notamment, où les strophes n'indiquent à peu près rien clairement à l'auditeur n'étant que des figures futuristes écartelées [ex.: "*Si vous n´avez pas, dès ce jour, le sentiment relatif de votre durée, il est inutile de vous transmettre, il est inutile de regarder devant vous car devant c´est derrière, la nuit c´est le jour. Et.../ La solitude...*"], et le refrain est d'un mort avec son article, qui est le titre même de la chanson), sont des paradigmes qui provoqueront, comme l'a plusieurs exprimé cet autre chanteur, Hubert-Félix Thiéfaine à entrer dans l'écriture, mais d'une manière, précisément, non linéaire.

Dans ce sens, nous nous appuyerons pour oser cet exercice

sur le fait que, confirmant sans le vouloir les assertions postérieures de Jackobson , comme quoi l'I serait toujours associé au haut et au maigre, et l'O au petit, au rond et au gros, Bruant, dans "*À la Bastille*", pour décrire ironiquement la maigreur de son héroïne la définit comme: "*À quinze ans a s'app'lait Nini,/ All'tait grosse et grass' comme un I*", élevant ainsi, là encore sans le vouloir ni le savoir, un phénomène lingüistique à une valeur de sens (la maigreur comme expression d'une classe sociale, et la maigreur comme emphase de la pauvreté [que l'on retrouvera dans "*Orly*" de Brel, voir le deuxième travail de notre ouvrage *Deux essais pour comprendre la publicité aujourd'hui*, 2004], idée renforcée par le fait de l'allaitement, évidemment, pour la maigreur de la jeune fille,

sans ou avec très peu de lait). Ce que nous prétendons faire ici.

De l'autre côté, nous aborderont la question formelle du sens dans les deux chanson très concrètement à partir du choix de la mise en scène de la rime, autour de celles en "*ette*".

Le texte de Bruant ne pose pas de problème majeur, il décrit la situation du forçat espérant la guillotine, pour s'en convaincre, on citera la première strophe:

"*En t'écrivant ces mots j'frémis*
Par tout mon être,
Quand tu les liras j'aurais mis
L'nez à la f'nêtre
J'suis réveillé, depuis minuit,
Ma pauv' Toinette,
J'entends comme une espèce de bruit,
A la Roquette."

Par contre, celui de Ferré s'attache à une description d'objets et d'associations de concepts, condensés, qui définissent des personnes:

"*La cigarette sans cravate*
Qu'on fume à l'aube démocrate
Et le remords des cous-de-jatte
Avec la peur qui tend la patte
Le ministère de ce prêtre
Et la pitié à la fenêtre
Et le client qui n'a peut-être
Ni Dieu ni maître"

Il commence par une évocation métaphorique, le premier vers, puisqu'il est évident que les deux chansons traitent du même thème, représentant à la voie l'image d'une rupture, ici la cigarette sans

cravate (c'est-à-dire sans filtre, donc privée d'un bout, ce qui implique la pauvreté originelle, l'aube démocrate), et une métaphore fermée qui, impliquant la précédente, exprime joliment l'absence de filtre (précaution bourgeoise, sans doute). Ce n'est qu'au troisième vers que l'auteur fait référence aux "*cous-de jatte*".

La reprise par Ferré d'images de Bruant confirme l'unité thématique. Chez Bruant le condamné ne peut dépasser sa fenêtre (la privation de liberté lui impose cette incomplétude, comme, à l'inverse, ce petit bout d'espace sera celui qui ouvre sur le monde depuis une perspective intérieure et réconfortante, par opposition à l'extérieur et aux autres, dans "*Je ne chante pas pour passer le temps*" de

Ferrat); chez Ferré, c'est la pitié qui n'arrive pas à rester avec le condamné qui est offerte par l'institution, l'Ordre arbitraire (le monde des Autres, comme chez Ferrat, donc).

Si l'on se pose du point de vue de la rime, il va de soi que l'on est face à des rimes pauvres, les deux auteurs mêlant à l'envie les rimes en Être et en Ette, voire en Atte pour Ferré, qui, malgré l'intérêt de cette variable (qui réduit encore la rime à la retombée en Tte), sait trouver suffisamment de mots qui riment.

Toutefois, ne nous basant que sur les rimes, on voit un jeu d'autant plus facile que, depuis la Pléyade, la rénovation langagière du français a ouvert la voie à nombre de diminutifs, presque infinis, précisément en et/ette.

De là découlera un usage presque jusqu'à l'absurde. Énumérons chez Bruant: Toinette, Roquette (la première rime impose donc que le prénom de la femme du condamné rime avec le lieu du supplice); chouette, goguette, toilette, lunette. Bien qu'en admirant le choix des mots et leur intégration parfaite au contexte du texte, on n'en peut pas moins relever qu'ils sont (d'un point de vue de la prononciation) en deux syllabes, donc courts, ce qui note la recherche poétique, et que ce sont des mots qui, ainsi énumérés, n'annonce rien de très directement propice à l'expression d'une critique à la peine de mort. Toutefois, chouette étant pour l'époque l'équivalent de notre "*super*" d'aujourd'hui, Bruant se réaffirme

ainsi dans son rôle de poète du peuple. Mais il n'en reste pas moins que, de notre opinion, les mots ici référencés, renvoient à un *corpus* préétabli du petit monde (l'expression populaire: chouette, le contexte de l'époque de la goguette, l'activité de chacun tous les jours de la toilette) et la forcée lunette, qui, certes cependant, tombe bien.

Et chez Ferré: outre le facile, là aussi, peut-être/maître (qui, pour facile, se répète à chaque fin de strophe, la dernière fois l'hésitation sur le verbe "*hésite ou souhaite*" confirme, comme la lunette de Bruant, le caractère forcé de la construction), l'également ridicule (précieux, recherché) prêtre/fenêtre, celle-ci reprise de Bruant, le prêtre étant, par conséquent, ici (contrairement à la lunette ou à

souhaite) presque trop évident. Guette, rejette, rosette, prophète. On note que là où la définition de poète du peuple de Bruant lui facilite des mots trops courants, la formation philosophique de Ferré l'induit à une métaphysique involontaire (le forcé prophète) et à un anarchisme de bon ton (la rime rosette prise là moins parce qu'elle dit quelque chose, puisqu'au fond la relation entre l'opposé extrême du châtiment et de la reconnaissance, les deux points de la société, si bien fonctionne d'un point de vue littéraire, n'ajoute absolument rien à la démonstration contre la peine capitale, et ceci est d'autant plus visible que Ferré reprend dans la dernière strophe l'évocation, également duelle mais gratuite [bien que prédéterminée par son anti-

cléricalisme] de *l'Évangile* [on nous dira que c'est le dernier repaire moral que la société veut imposer au condamné alors même qu'elle le tue, et l'on pourra imaginer que la licence, mais là encore imposée par la rime, fait plutôt référence à la loi du talion de l'*Ancien Testament*, mais, comme, précisément, l'expose le troisième vers de cette strophe, ce n'est pas la religion mais l'ordre civil qui dans la société de Ferré décidait de la mort du condamné]). Les deux verbes guette et rejette, la procédure qui guette (quand, d'ailleurs, elle a déjà tout dit au moment désigné par le poème) et la société qui rejette sont plus, là aussi, dus à l'affirmation anarchiste qu'à la cause du combat. L'emphase métaphysique est amusante d'ailleurs, pour un athée, puisqu'elle

vise, implicitement, à transformer le condamné en un symbole christique (supplices/sacrifice, qui accentuent les autres références citées), ce qui confirme la dysfonction entre le discours conscient (anarchiste, athée) et sa forme (de métaphorisation christique, donc religieuse, et en outre traditionaliste, orthodoxe, pour ainsi dire). Ce qui confirme, par une autre voie, que les rimes sont souvent forcées.

Nous voulons, en ce sens, nous attarder sur la rime:

"*Cet avocat à la serviette*
Cette aube qui met la voilette"

Là où la résolution de Bruant est métaphorique de l'acte concret (la lunette est par où passe la tête, et s'associe à l'idée de toilette,

ironiquement on comprendra que c'est les toilettes qui favorisent l'association mentale, ce qui, inconsciemment, comme acte manqué du poète, fait de la tête [rime qui n'est curieusement utilisé par aucun des deux, pour trop évidente sans doute, mais on aurait pu dire quelque chose sur le prix de la tête, puisqu'ainsi d'ailleurs le fait Simenon dans *La tête d'un homme*, sur le même sujet] du condamné un objet de déchet excrémentiel, autre contradiction avec la posture générale du poème), celle de Ferré s'éloigne du contexte (la réalisation de la peine capitale), et se retranche sur son aspect métaphysique (les deux branches: l'avocat et le prêtre, mais le premier métier ne rimant avec le second il faut bien lui joindre un objet, de son office si l'on veut,

mais pas obligatoirement ni précisément, qui le définissent aussi vaguement qu'il rime précisément: ce sera donc la serviette) et l'aube (on pourrait disserter sur l'influence indienne involontaire [de mémoire collective] du sacrifice de l'Aube [comme personnification] sanglante dans le cadre du poème d'un athée) qui, personnifiée (précisément) acquiert la violette, correspondante élégante (non pas métaphysique, mais de bonne société, les pauvres, rappelons-le toujours, n'utilisent pas de voilette), à ceci près que, similairement, ce qui induit bien une correspondance directe entre les deux chansons, là où la lunette évoquait la tête qui tombe, la voilette, qui se rabaisse comme la guillotine, fait pendant, dans le poème de Ferré à la cigarette sans

cravate (d'ailleurs probablement, et d'ici ce début de poème, inspirée directement par celle fumée par Ferré en écrivant) du premier vers.

Résumons donc: notre propos n'étant nullement, nous espérons que le lecteur l'ait compris, une critique sarcastique aux chansons respectives, mais au contraire de présenter, au travers des modifications formelles entre les deux versions du même thème, dont nous supposons fortement qu'elles proviennent de la conservation par Ferré des rimes en Ette, bien que débutant (mais, on l'a vu, ce n'est là qu'une déclinaison de la même rime) en Atte, en référence (probablement d'ailleurs involontaire) non tant à la chanson de Bruant qu'au lieu même de haut symbolisme que fut la

Roquette (qui détermine la rime chez Bruant, dès le titre), de présenter, donc, au travers de ces processus narratifs, l'un, nous l'avons dit, linéaire, l'autre déconstruit, à la fois l'arrivée du sens à partir de la forme (il nous semble que la recherche des évidences de rimes, qui possiblement prédéterminèrent l'écriture des chansons, nous a permis de le faire), et l'entrée de celui-ci dans un cadre formel (en contrepartie, donc) lié à la prédétermination (formation de l'auteur et choix narratifs consécutifs) sociale et biographique des poètes.

Ce double mouvement nous semble apporter la première pierre à l'intégration, en littérature, et dans les arts en général, de l'étude du sens

à partir de la révision de la forme (projet que nous avons, parallèlement mené à propos du point gris de Paul Klee, dans notre ouvrage de 2015 auquel nous renvoyons le lecteur).

www.ingramcontent.com/pod-product-compliance
Lightning Source LLC
Chambersburg PA
CBHW051314220526
45468CB00004B/1334